U0049172

世界名畫家全集　何政廣主編

克萊因 Yves Klein

陳英德、張彌彌◉合著

藝術家出版社

世界名畫家全集

新寫實主義藝術家

克萊因
Yves Klein

何政廣●主編
陳英德、張彌彌●合著

藝術家出版社

目　錄

前　言

　　二十世紀六〇年代活躍的前衛藝術家伊夫·克萊因（Yves Klein 1928-1962），是現代藝術史的一位中心人物。克萊因從1950年二十二歲時發表最初的單色繪畫，包括橘色、黃色、粉紅、綠色和白色到著名的藍色系列單色畫，以及後來的人體測量、海綿雕塑、金色系列與運用風、火和水等自然元素作成的實驗藝術作品，預告了日後許多藝術潮流的出現，例如偶發藝術、表演藝術、大地藝術、身體藝術，以及持續至當代的觀念藝術。

　　伊夫·克萊因在1928年4月28日出生於法國尼斯，父母親都是畫家。十六歲參加高中會考未通過，在尼斯國立海洋商務學院東方語文系修習日文，並在尼斯練柔道。1947年嘗試單色畫，二十二歲在倫敦發表最初的單色畫。1952年8月坐船到日本東京講道館學習柔道，得到柔道黑帶四段頭銜，二十六歲回歐洲，在巴黎出版《柔道入門》。1955年於巴黎維里爾大道的隱者俱樂部舉行首次個展，翌年於巴黎阿倫迪畫廊舉行單色畫命題個展，由藝評家彼耶·雷斯塔尼作前言：〈真實的一分鐘〉，參加在馬賽柯比意居住單元舉行的第一屆前衛藝術盛會。1957年一月在米蘭阿波里奈爾畫廊展出十一幅單色畫命題，以深天青石藍色作畫，這種藍色被克萊因稱為「國際克萊因藍」（I.K.B—International Klein Bleu）。他創造的此一深藍色是他借助一位化學家友人協助研發出來的，並申請專利，從此變成克萊因的註冊商標「I.K.B」，他把藍色提昇到一個獨特地位，將大自然界中可以觸碰和看得見的抽象動機，如天空及大海，化身顯影，終於使他發現長久以來所追尋的一種保有特殊亮度的藍，也成為他繪畫的一大特色。

　　1959年，克萊因開始作「活畫筆」試驗，在巴黎國際當代藝術畫廊展出「藍色時期人體測量圖」。1960年10月他與丁格力、漢斯、阿曼共組的「新寫實主義者」團體正式成立，克萊因開始創作關於宇宙起源、星雲團、火之畫、星體浮雕。1961年他赴美國紐約在李奧·卡斯杜里畫廊個展，並巡迴歐洲各地展覽。1962年6月6日因心臟病發作去世，年僅三十四歲，英年早逝，藝術創作生涯短促，但所遺留下來的作品影響後世深遠。他強調出藝術家主張的「非物質」，「我的作品即是我個人藝術的灰燼。」克萊因如是說，因此觀賞他的作品，有如神聖者留下遺跡那樣神聖的味道。

　　克萊因顛覆了傳統美學觀點，對藝術的定義、藝術的界限提出了挑戰。他一開始就使用小滾筒取代畫筆可能帶來任何筆觸痕跡，顏色因此變成唯一主角，他不冀望繪畫如平面一般被一覽無遺，而是要它們像色彩園地震動擴散於空間裡，將色彩浮現於無限之空間。克萊因的藝術活動中，更引人談論的話題是令模特兒裸身，他在赤裸身體塗抹顏料，然後將身體滾壓印於大畫布或圖紙上，「活生生的女體畫筆」，獨自個體、成雙成對或集體一群現身於繪畫平面上，完成克萊因所謂的「人體測量」。而他的捕風捉雨的繪畫和火焰畫，更是聞名於世，也是他表演事件或行動所創造的成果，反射藝術家所處世界對宇宙天地的充滿神話性與神祕的詮釋版本。克萊因在現代藝術史上，是身體藝術、偶發藝術、觀念藝術的先驅與實踐者。

二〇〇八年八月於藝術家雜誌

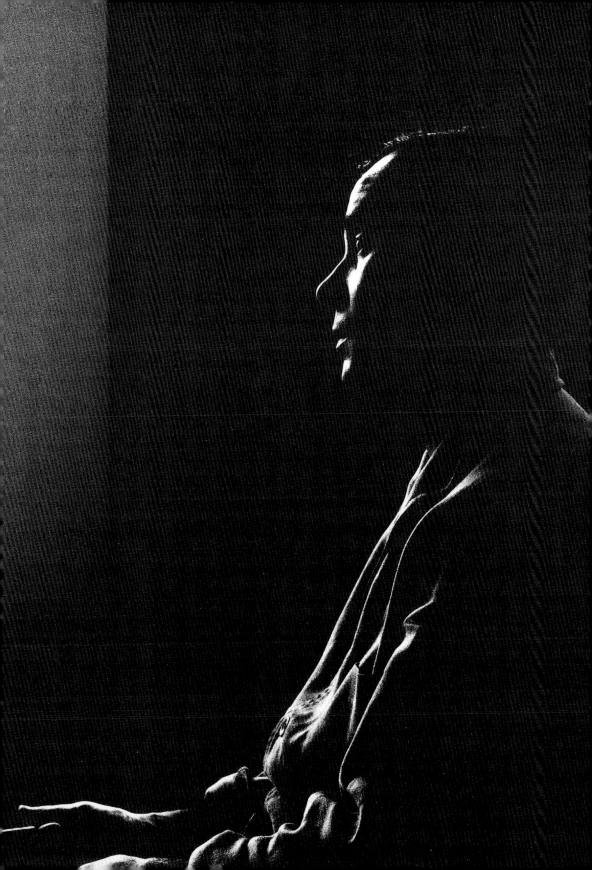

新寫實主義藝術家—
伊夫・克萊因的生涯與藝術

一個瘋子在櫥窗展出一幅只有一個顏色的畫

　　伊麗斯・克蕾爾（Iris Clert）的畫廊在巴黎美術街三號。一九五六年的一天，一個運動型的年輕人帶著漂亮坦率的微笑走進，他黑而大的眼睛直視著畫廊女主人說：「我是伊夫・克萊因，我帶一幅『單色畫』給您看。」他出示了他手中小小一幅橘黃色的、單一顏色的、平塗的，「像是一塊牆的畫」。「這不是一幅畫呀！」伊麗斯・克蕾爾叫說。年輕人回答：「是的，這是一幅單色命題。我把它放在這裡幾天，您再跟我說說您的看法。」畫廊女主人把這個「東西」扔在地上的一角，不再去睬它。然而每天早晨她走進畫廊工作的時候，那塊橘黃色的東西總會跳到她眼前，跳出其他五光十色的畫。她想，這橘黃單色畫可真吸引人，把它用個小畫架撐著擺在櫥窗裡吧！擺上後果真馬上有人來看了，巴黎美術學院的學生上下課到附近咖啡館經過她的畫廊時，都不免拋了眼看到。這樣她隔著玻璃欣賞過路人指指點點、不解又不屑的樣子。整條街的人都知道一個瘋子在她的畫廊展出一幅只有一種顏色的畫。

圖見15頁

伊夫・克萊因肖像
攝影（前頁）

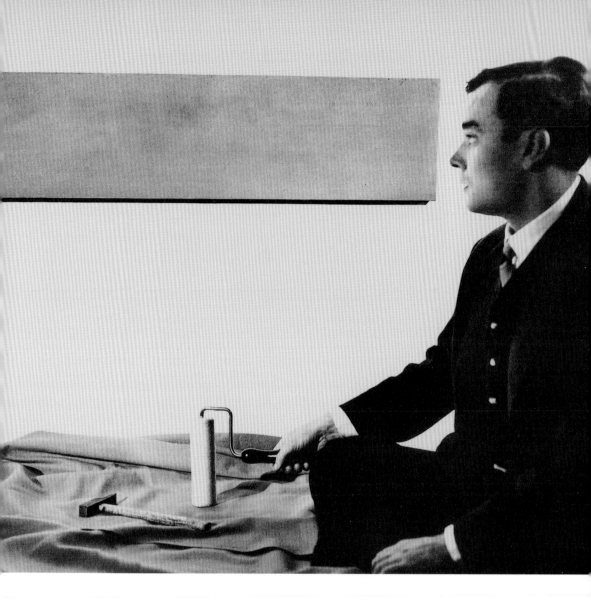

克萊因在單色畫前
1955
他手持滾筒取代畫
筆塗色，不在畫面
留下筆觸。

伊夫・克萊因再回到畫廊的時候，伊麗斯答應到他的畫室看畫。那是在畢加爾一帶紅磨坊旁邊伊夫主持的柔道館，空間相當大。伊夫不教柔道的時候就在那裡畫畫。就在這柔道館的牆上，伊麗斯看到同時已經是畫家的一些畫掛在牆上，大幅的、各種顏色的的單色畫。「您覺得我的畫怎麼樣？」「我想這對柔道館來說是很漂亮的裝飾。」「不是呀！這是一整段形而上學的思考活動。」伊麗斯叫他解釋。自此，伊夫・克萊因與伊麗斯・克蕾爾畫廊的關係展開。那個時候克萊因二十八歲。

伊夫・克萊因 **無題紅單色畫**（M 25） 1949 40×19cm

伊夫・克萊因 **無題藍單色畫**（M 28） 1950 23×12.5cm

伊夫・克萊因 **無題黃單色畫**（M 56） 約1955 98×40cm

伊夫・克萊因 **無題玫瑰紅單色畫**（MP 30） 1955 100.3×64.4cm

伊夫‧克萊因
**橘黃礦石色世界
的表達**（M 60） 1955
95×226cm
（右頁圖）

　　在此前一年的春天，克萊因就以這樣一幅橘黃色單色畫送審巴黎「新真實沙龍」（Salon des Réalités Nouvelles）。「新真實沙龍」當時以展出抽象作品為主，這幅題名為〈橘黃礦石色世界的表達〉（Expression de l'univers de la couleur mine orange, M 60），長方尺幅的木頭塊，以不透明顏料塗刷，簽上「Y.K.單色畫」，並標明一九五五年五月所繪的畫，遭到沙龍審查拒絕。審查人解釋了：「您知道，這樣子是不夠的，如果讓我們接受，至少再加一條短短的線，或是一個點，我們可以掛出來，但是僅僅一片顏色，不，不，這真的不夠，不可能展出的。」那年九月，曾到日本學習柔道、成為柔道黑帶四段的克萊因在巴黎克里希大道開設一家柔道學校，自己在牆上掛了許多幅這樣的單色畫。

　　「新真實沙龍」拒絕他之後，伊麗斯‧克蕾斯正式接受他在其畫廊活動之前的一九五五年十月十五日，克萊因的作品曾有第一次非正式的展出。那是一個叫「隱者俱樂部」（Club des Solitaires）的組織，讓他在巴黎維里爾大道的拉柯斯特（Lacoste）出版社的會客廳裡，掛他的各種不同顏色的單色畫。他為展覽會寫了一篇短文給參觀者說明他的意向：「在幾段嘗試之後，我的探討把我帶到從事單一顏色的畫。我的畫幅只用單一顏色一次或多次刷塗，在一面以各種技術打了底的畫布上。在刷完顏色之後，沒有任何圖案、任何顏色的變化出現，只有十分均勻的色面。由於有某種特質蔓延整幅畫，我尋找將顏色賦予各自的特色，因為我想到每一種顏色裡都存活著一個世界，而我來呈示這個世界。我的畫還呈現了一種全然寧靜中的絕對和諧。」他又寫：「對我來說，每一種顏色的微妙情況，是某一種單一個體，是基礎顏色上同一類族的個體，但擁有每個個體不同的個性和靈魂，有溫柔、凶惡、猛暴、莊嚴、粗俗、安靜等等的不同狀態。總之每個顏色的狀態都有一種『呈現』，都是一種活的存在、一種活動的力量，誕生，並且在經驗過顏色生活的悲劇之後死亡。」這就是伊夫‧克萊因單色畫的理論，也就是他跟伊麗斯‧克蕾爾說的：「形而上學的思考」。

　　這「隱者俱樂部」的單色畫展覽，差不多沒有什麼重要觀

眾，只有開始寫藝評的人彼耶‧雷斯塔尼（Pierre Restany）來看了。這位起步藝評人與初生畫者相見甚歡，相談之下一觸即合，心心相印。原來喜胡思亂想也有意於文字表達的克萊因遇到了學養豐富而更能思考、下筆強猛的雷斯塔尼後，加倍努力讀書，謅寫文章。又在此後的藝術活動中，克萊因借助雷斯塔尼的筆意煽動，在畫壇上造出風潮。雷斯塔尼方面，他表示感謝克萊因的自由熱烈與活潑大膽，讓他在思想結構、生活行為和處世風格上受到影響。

克萊因於巴黎的第二次單色畫發表在柯列特‧阿倫迪畫廊（Galerie Colette Allendy），是第一次發表會後第二年的二月。雷斯塔尼為文了，他寫：〈真實的一分鐘〉（The Minute of Truth），為克萊因單色畫的觀念詮釋演繹。他要求觀者要有真實的一分鐘來面對畫家「純粹的冥想」。然而觀眾並沒有依藝評人的話這樣做。藝評人和作畫人都失望了。觀眾只看到不同的顏色，一種建築工程上的顏色，就如伊麗斯‧克蕾爾第一次看克萊因的畫所想的，像幾片切下的牆面。

伊夫‧克萊因 **無題黃單色畫**（M 19）1956 22×16cm

伊夫・克萊因
無題藍單色畫（IKB 44）
1955　136×40×3cm（右圖）

伊夫・克萊因
無題玫瑰紅單色畫（MP 8）
1956　100×25cm（左圖）

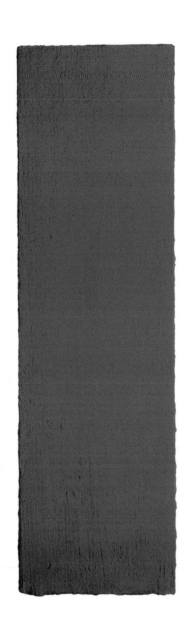

國際克萊因藍（IKB）

　　伊夫・克萊因的第一塊單色畫是在他畫家媽媽巴黎公寓的廚房裡弄出來的，與他當時來往的女朋友貝納黛特・阿蘭一起，經過一些試驗而成。那是一九五五年的時候，學建築出身的貝納

黛特跟伊夫練柔道，回報他的是幫助他找到一種顏料粉末的固著劑，一種叫「Rhodopas」的化學物質。顏料粉在其中稀釋後塗刷於木板或畫布上，顏色溫和飽滿而吸引人，令視覺不受刺激而又感滿足。以此克萊因呈示出他的「純粹色彩世界」。克萊因純粹色彩世界的追求與他的自幼跟著阿姨、外婆一起信仰的「玫瑰十字教」（Rose-Croix）有關。這個教派認為那代表著至高形而上精神的王國，星體的王國。那裡身體可以感到一種震顫，長音波有共鳴作用的。克萊因單色畫創作的意圖，即在於尋找個人內在與他人之間的交感，他要求每一幅畫作都必須發出一種強度以令觀者感受，發出共鳴。然而巴黎兩次單色畫展的結果，克萊因的片片單純色彩並不能引起太多的共鳴，這讓他感到挫折。他反省了，想到單色畫還需要走得更遠，就放棄各種單色的一一呈現，只集中在藍色單色的微妙處理上。在顏色世界中，女友貝納黛特常以天青石藍自比，那顏色恰能與她共振。克萊因在揚棄其餘色彩時就保留這種天青石藍，那即是貝納黛特的藍，也是伊夫小時少年時居住的蔚藍海岸尼斯城上天空，城邊海裡的藍，而且那藍色還可以匯合地與天、消除地平線，更可以支托出他整個「純粹的冥想」。

這種非常飽滿、明亮，能賦予一種完整呈現感的，克萊因稱說是「藍色中最有完美表現力的」天青石藍是一九五六年秋天與巴黎的化學家愛德華・阿當（Edouard Adam）共同研究出的。由於這種顏料之使用，克萊因終於可以為他的單色畫找到更清楚的界說，那即是無限延伸又立時可觸的個人敏感性之物質化。將特殊配劑的顏料粉混合後溶解在醚與石油衍生品的溶液中，以滾筒在畫布或木板等底層上滾塗，所得藍色之層面，呈現飽和而沒有暈色變化或畫家個人手繪的痕跡，只有滾筒在層面形成的輕微波狀感，顏色顯得純粹而完美。畫幅不論直幅或橫幅，畫家常將四角的銳利消除，顏料則滾塗延伸到邊緣四周，使畫面更為飽滿。如此克萊因做出了後來被認為是二十世紀單色繪畫精華的「藍色單色畫」。與美國勞生柏（Rauschenberg）、紐曼（Newman）和萊因哈特（Reinhardt）之白色、黑色等單色畫同等重要。

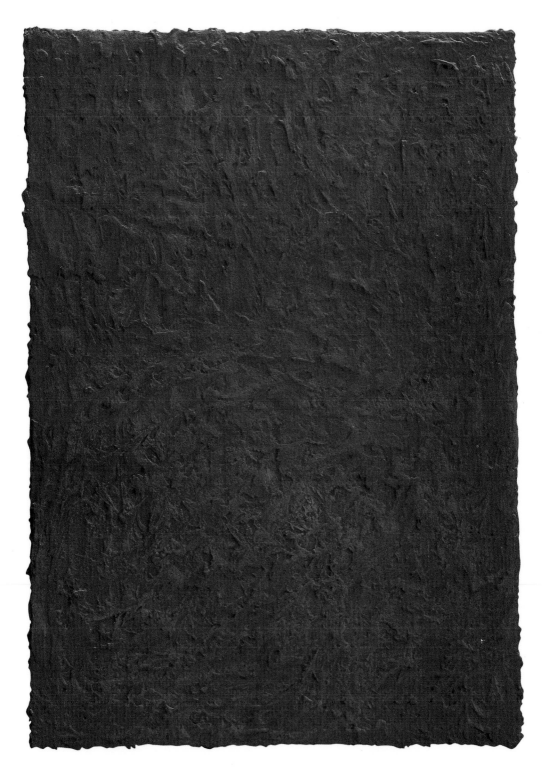

伊夫・克萊因 **無題藍單色畫**（IKB 46） 1955 66×46cm

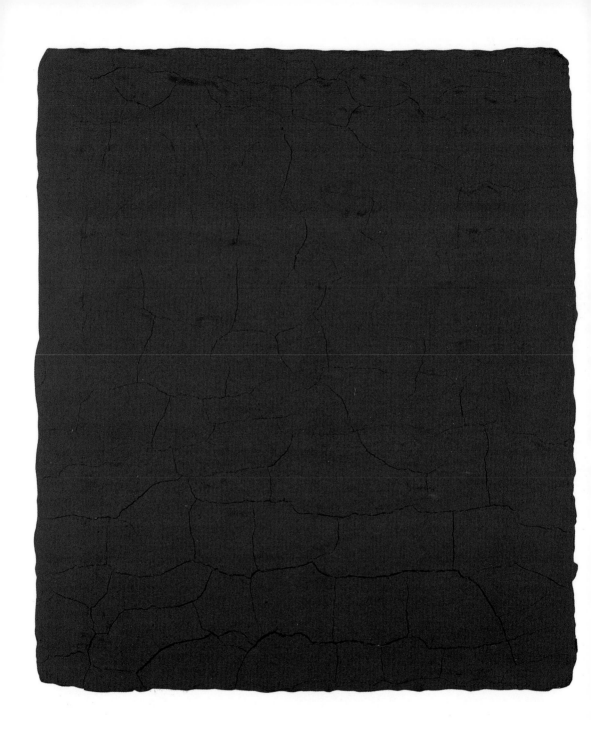

伊夫・克萊因　**無題藍單色畫**（IKB 47）　1956　31×27×2.5cm

20

一九五七年一月二日至十二日，克萊因開出了他「藍色時期」（Blue Period）的畫展。義大利米蘭居伊多・勒・諾其（Guido le Noci）、主持的阿波里奈爾畫廊（Galleria Apollinaire），為他懸掛了十一幅天青石藍的單色畫。將此畫展稱為「藍色時期」，一方面諧謔地讓人聯想到畢卡索繪畫的「藍色時期」，另一方面依玫瑰十字教的教義說，「藍色時期」是指所有物質銷熔時人文又回到伊甸園的時代，空間中沒有物質，只有純粹的精神。這十一幅的每一幅都突離牆面20～25公分而懸掛，在玫瑰十字教義來說，又表示著地心引力時代已經結束，代之以浮升的通靈現象的時代。而以藝術史的觀點來看，是要宣稱繪畫將要活動於真正的空中。克萊因要自己的藍色單色畫代表著不同內涵的基本材質之融合的形式，而且他要繪畫侵入觀者的空間。他把他的這種天青石藍視為專利，命其名為IKB——International Klein Bleu——國際克萊因藍。

克萊因寫出他「單色畫的歷險」，就觀眾對這個名為「藍色時期」的畫展所作的反應記錄下來：「這些乍看之下相似的每一幅藍色單色畫，都同時為個別殊異的觀眾所接受了。來欣賞畫的人一個個走過，面對這藍色世界靜觀，好像都十分自然自在地穿透其中。這些個別畫幅的每個藍色世界，雖然都以同樣的方式處理，卻透露一種完全不同的素質和氣氛，沒有一幅是相似的。在畫面呈現與詩意呈現上都不相似。雖然所有的品質高超而且微妙（非物質的辨識）。『買畫者』之觀察畫幅最令人叫絕。他們在十一幅展出的畫中挑選價格合於他們所能付的。當然每幅畫的價格都不同，那是要標示每一幅畫的繪畫質地之不同，一方面由材質和物理性的顯現而定，另一方面顯然地，是依選畫人能夠辨識出的，我所謂的『繪畫敏感性』之情況而定。」

這個「藍色時期」的開始可說成功，當時義大利畫壇上已知名的空間畫家盧奇歐・封答那（Lucio Fontana）買了克萊因一幅畫。不久克萊因的藍色單色畫將要影響到一位較後的義大利重要前衛畫家彼耶羅・曼佐尼（Piero Manzoni）。

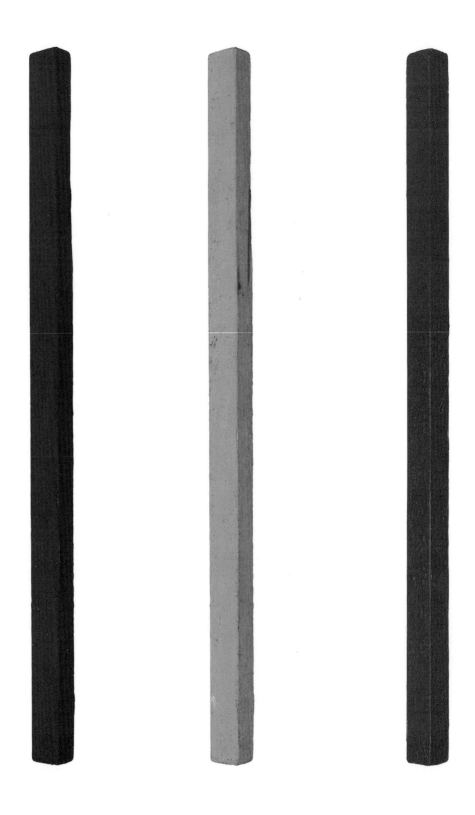

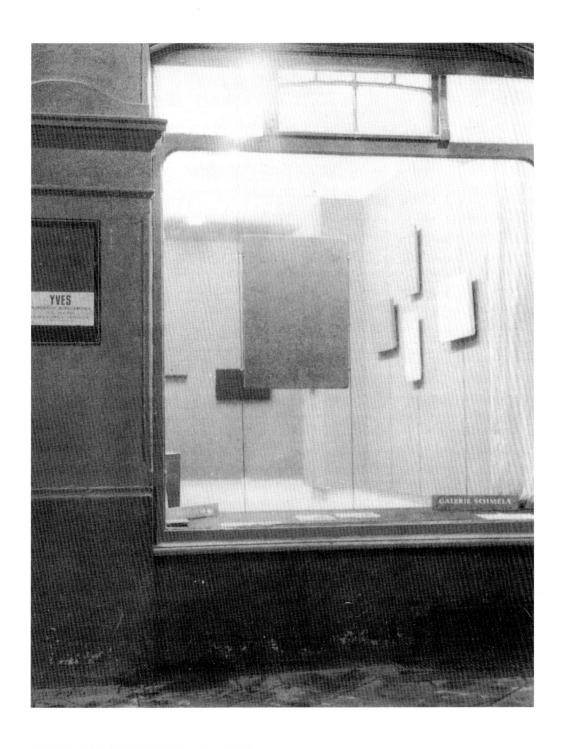

克萊因於希梅拉畫廊的單色畫展　1957（上圖）
伊夫・克萊因　**無題藍單色棒**（ M 113 ）　1956　50×2.5×2.5cm（左頁圖左）
伊夫・克萊因　**無題綠單色棒**（ M 50 ）　1956　50×2.5×2.5cm（左頁圖中）
伊夫・克萊因　**無題紅單色棒**（ M 49 ）　1956　50×2.5×2.5cm（左頁圖右）

伊夫・克萊因
無題黑單色畫
（M 17） 1957
74×24cm

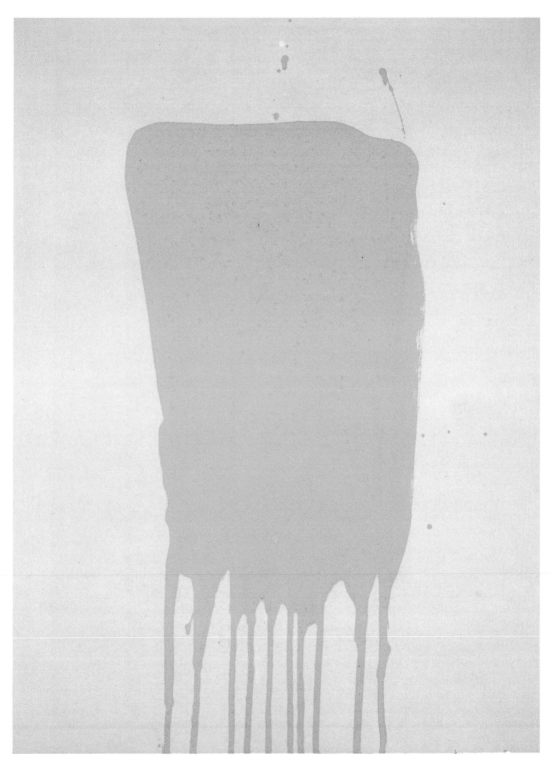

伊夫・克萊因　**無題黃單色畫**（M 8）　1957　65.5×50cm

伊夫・克萊因 **無題紅單色畫**（M 34） 77×56cm

伊夫・克萊因
外面的夜晚
（M 48） 1957
42×16.2×0.3cm

伊夫・克萊因 **無題單色畫**（M 52） 1957 33.1×29.6×0.2cm

伊夫・克萊因　**太陽曆**（M 112）　1957　10×7.7×2cm

伊夫・克萊因　**無題白單色畫**（M 114）　1957　75×54.3cm（上圖）
伊夫・克萊因　**無題雕塑**（S 1, 3, 4, 5）　1957　每件19.5×12×9.5cm（右圖）

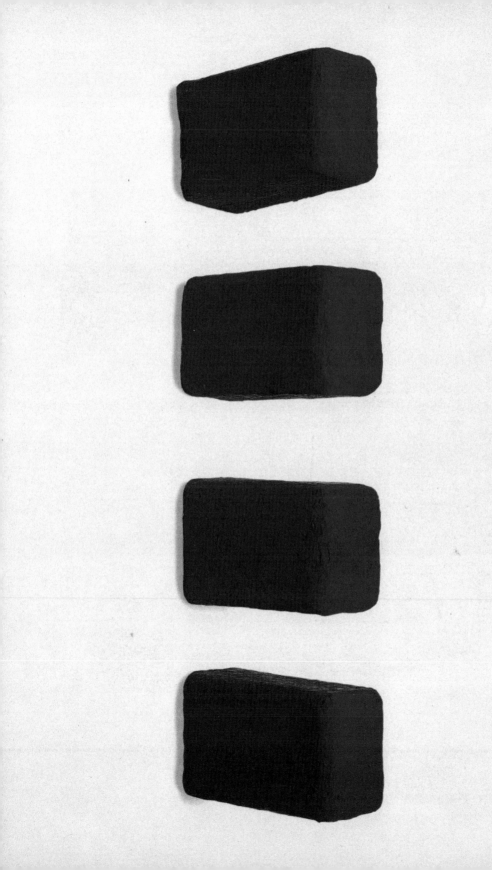

伊夫・克萊因 **無題藍單色畫**（IKB 81） 1957 100×200cm

伊夫・克萊因 **波浪**（IKB 160） 1957 78×56cm

伊夫・克萊因　**波浪**（IKB 160 c）格森克欣歌劇院牆面模型　1957　78×56cm

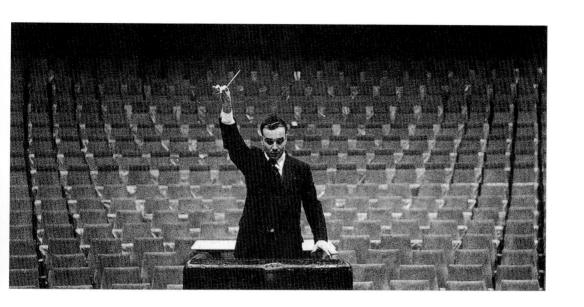

放出一千〇一個藍色氣球

　　伊麗斯‧克蕾爾為克萊因在她的畫廊開展覽了，在克萊因米
蘭展覽之後的五月十日至二十五日，以「伊夫‧單色畫」為題，
展出他典型的藍色單色畫。為了慶祝克萊因「藍色時期」之降臨
巴黎，二十五平方公尺的畫廊不夠施展。伊麗斯‧克蕾爾動起腦
筋把展覽場延伸，就在開幕式的那天，在美術街路口轉角的聖日
爾曼‧德‧佩小空地放出一千〇一個藍色氣球，讓這些命名為
「最初的浮空雕塑」飄升到巴黎上空，傳播藍色的信息。如此盛
事在當時還是不習見的，是克萊因藝術「由地面往天空發展」之
觀念的初始。

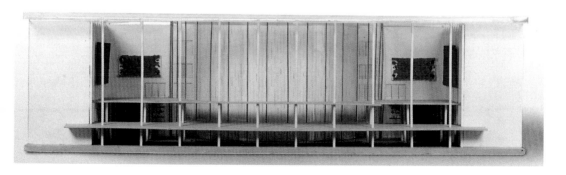

克萊因在巴黎伊麗斯・克
蕾爾畫廊展出的〈空〉
1958
（上圖左）

伊夫・克萊因
空 1958
巴黎伊麗斯・克蕾爾畫廊
（上圖右）

　　為了助陣藍色單色畫幅的展出，展覽會由彼爾・昂利帶領演奏「單音交響曲」（Symphonie monoton-Silence）——在整個開幕式中，僅有一個單音的音響奏出、休止、又再奏的音樂。這樣的「單音交響曲」自一九四七年開始，克萊因的朋友們便開始嘗試了，直到一九六一年常在克萊因的展覽會上演出。雖然每次有不同的變奏詮釋——在音拉吹的長度和休止時間上有所不同，但同樣以一個單音為基礎，克萊因以這個「單音交響曲」來象徵他的單色畫。他常向人講述一個古老的波斯故事：一天，一個人開始吹他的笛子，只吹一個單音，把這單音拉得很長。如此二十年後，他的太太向他說別的吹笛人都吹出許多和諧有曲調的音，那豈不比較有變化？這個單音吹笛人說這不是他的錯，他已經找到了這個音，而其他吹笛人還在找。

　　伊麗斯・克蕾爾畫廊展出的四天後，柯列特・阿倫迪畫廊為克萊因舉行以「純粹顏料」為題的展覽（十四日至二十三日）。柯列特・阿倫迪畫廊在巴黎十六區的華美宅居中，除了一樓的展室，庭園中也可擺置展品。克萊因展出一組宣告出未來藝術發展的作品，一種環境雕塑，是他日常生活周圍的物件醮染上藍色而成的作品，如一個〈IKB 54〉的藍色碟子，或簡單一塊泡過藍色顏料的〈S 31〉木頭，幾個油漆滾筒刷裝上一個金屬架子，一個

伊夫・克萊因　**無題藍碟**（ IKB 54 ） 1957　直徑24cm

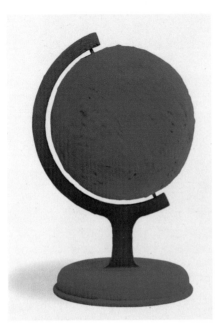

五片板面的屏風，一片地氈，多個海綿球泡，全都塗滿、醮滿藍色顏料。他還展出一景「藍色的雨」——大約十二條兩公尺長的細棒子漆成藍色，懸在空中，旁邊擺著另一件叫〈線條的藍色陷阱〉的作品——許多細棒子參差聚集成一束，插在一個座子上，整體塗上藍顏料。他另外展出一個藍色的球體和一片灑在地上的藍色粉末，讓參加展覽會人的腳印帶到各處。在庭園中，他展出一幅〈孟加拉之火——一分鐘藍色之火的畫幅〉（Feux de Bangale — tableau de feu bleu d'une minute, M 41）——一塊塗了顏料的板子插上十六個煙火硝子，可以點燃，噴出一分鐘的藍色火星。

圖見40~42頁

　　克萊因另在畫廊一樓準備了一個「空屋」（Le Vide），僅保留給幾位親近的朋友，這是在「純粹顏料」之外，他與朋友們試驗一種獨立於物質形式，只依簡單思想的轉換即可體會到的「原始材質情況的繪畫敏感性之呈現」。這是克萊因「空」的藝術的初始。

　　「伊夫·單色畫」與「純粹顏料」兩命題的展覽，其實是伊麗斯·克蕾爾畫廊與柯列特·阿倫迪兩畫廊為克萊因所作的聯展。兩畫廊共同發出請帖，印上彼耶·雷斯塔尼的短文，貼上克

火之印跡（IKB 22）
1957

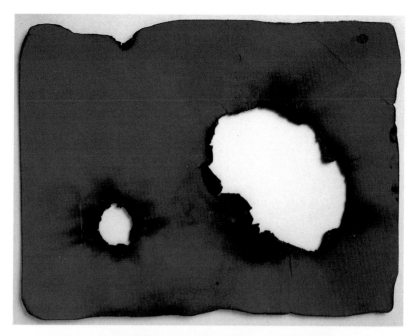

克萊因與〈**孟加拉之火──一分鐘藍色之火的畫幅**〉（M 41）
1957

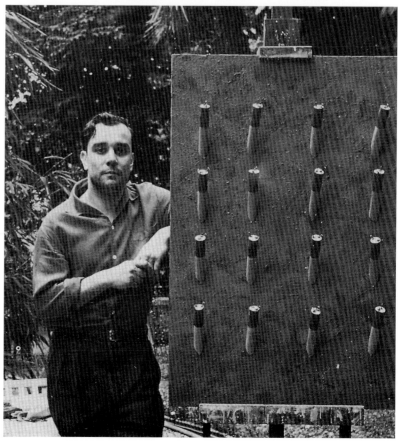

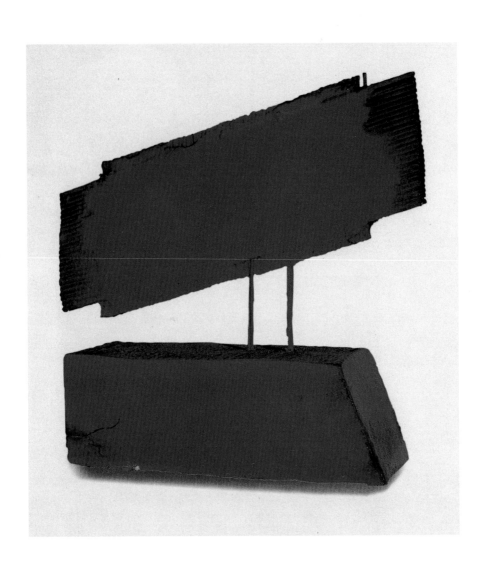

伊夫・克萊因 **線條的藍色陷阱**（S 16） 1957 18.3×6×6.5cm

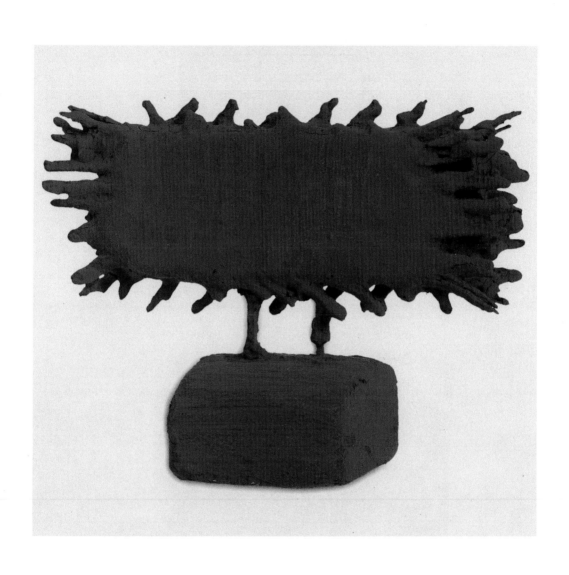

伊夫・克萊因 **線條的藍色陷阱**（S14） 1957 高14cm

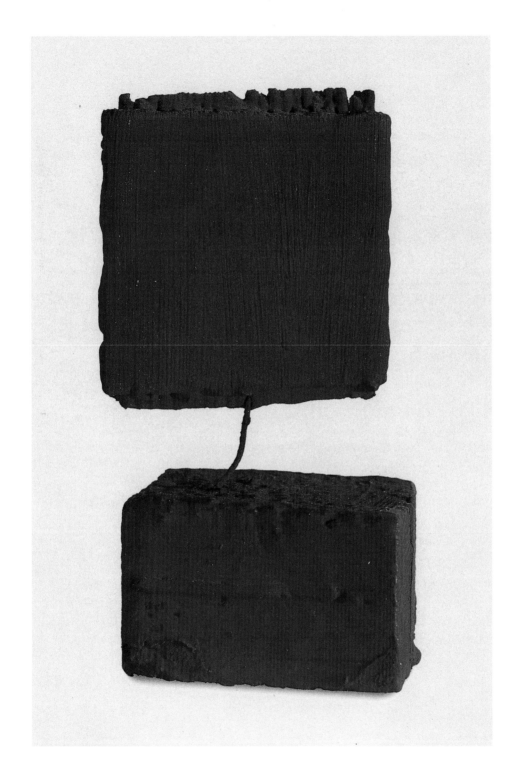

伊夫・克萊因　**線條的藍色陷阱**（S 17）　1957　14×6.4×5.7cm

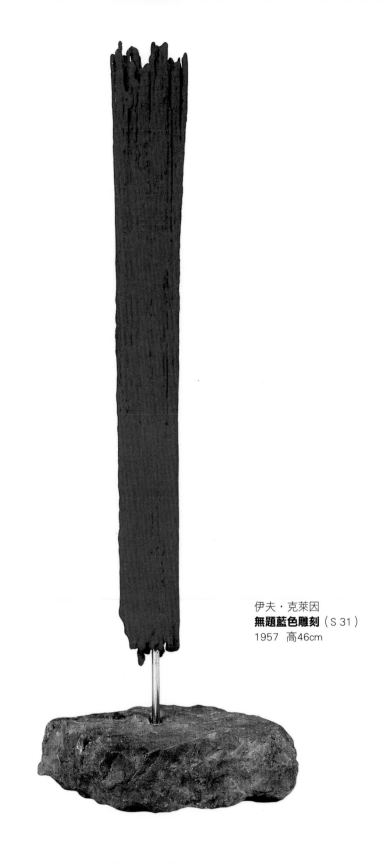

伊夫・克萊因
無題藍色雕刻（S 31）
1957　高46cm

伊夫・克萊因 **無題雕刻**（S6） 19.5×6×6.5cm

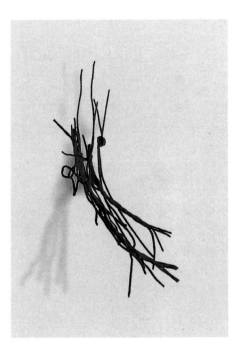

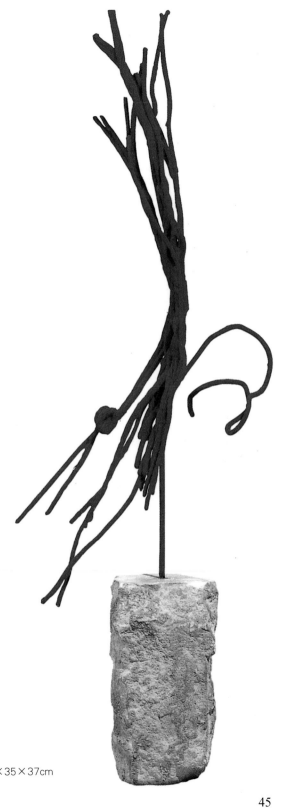

伊夫・克萊因　**無題雕刻**（S 18）　約1957　73×35×37cm

萊因自製的藍色郵票，這樣的請帖本身就是一件藝術品。

在巴黎展覽之後，克萊因到德國杜塞朵夫展覽。那是阿弗瑞德・希梅拉開設的前衛藝術畫廊（Galerie Ulrike Schmela）以克萊因的藍色藝術做出的開幕展。由於德國戰後重建與經濟奇蹟，導引出人們精神上的開放與對新事物的好奇，對克萊因的這次展覽很有助益。他與剛在四月間由一群不妥協的藝術家如海恩茲・馬克（Heinz Mack）、奧圖・皮恩（Otto Piene）和均特・于克（Günther Uecker）有相當的聯繫。由於諾貝・克里克（Norbert Kricke）的介紹，克萊因受邀參加新建格森克欣（Gelsenkirchen）歌劇院裝飾的競圖，就在此次杜塞朵夫展覽開幕會的當晚，克萊因把他的資料寄出。

六月二十四日至七月十三日，倫敦一畫廊（Galerie One）舉行「伊

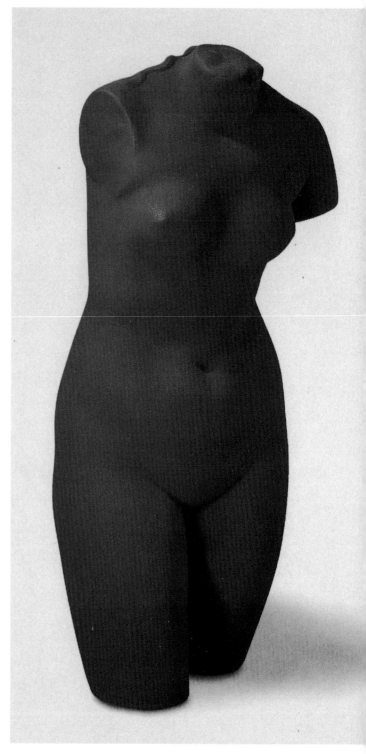

伊夫・克萊因　**藍色維納斯**（S 41）　1957　高69.5cm

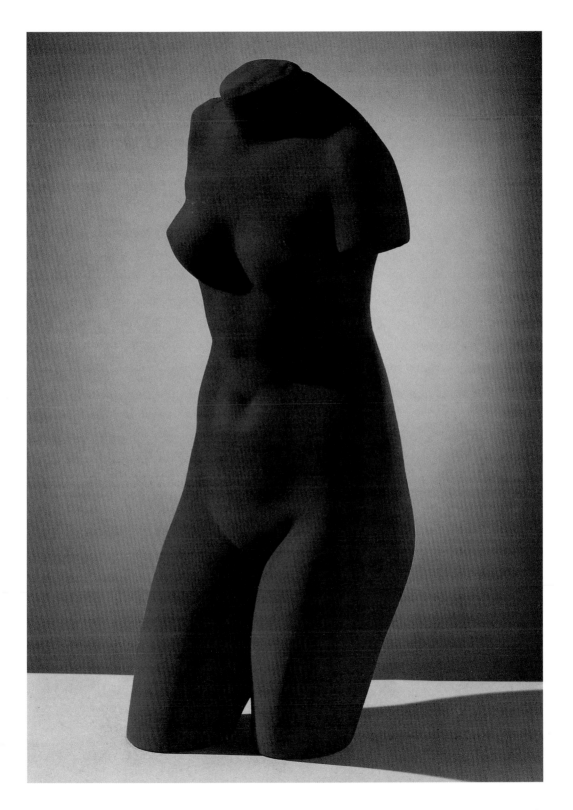

夫‧克萊因的單色命題」展覽。二十六日，克萊因與雷斯塔尼參加了倫敦「當代藝術研究所」籌辦的辯論會，有相當的激辯場面，英國報章對克萊因展覽所引起的鬧事也頗有記載。

協和廣場古埃及石碑投燈落空

巴黎要有大事了，有人要在協和廣場古埃及石碑（Obelisk of Place de la Concorde）上投照藍色燈光，這人是伊夫‧克萊因，他要以他國際克萊因藍的色光打照在高高的碑柱上，作為他一九五八年四月二十八日在伊麗斯‧克蕾爾畫廊的「空—氣動時期」展覽的開幕式序奏。一切都安排停當，巴黎市的照明主管到了，法國電力公司做出投燈試驗拍下照片，協和廣場上的石碑烘染藍光，十分壯觀。克萊因和克蕾爾都興奮滿意。不料官方最後撤回許可，不准在預期之日正式有此活動。克萊因失望之餘，發表一封公開信給塞茵省省長（巴黎市當時屬塞茵省）表示抗議。

投燈計畫落空，少了序幕，「空—氣動時期」的展覽還是如期舉行。克萊因要「在一個普通局限的展覽室範圍」中呈出一個「原始材質的繪畫性之狀況」，要「創出一種氣氛，一種看不見、但存在於精神上的，如德拉克洛瓦在日記裡所稱的不可言說的、他認為的『繪畫本質』」。要達到這種效果，克萊因又闡述：「不能在現場有媒介物，必須由畫家在所預備的空間中事先就確切地找到由這種特殊化又穩定化的繪畫氣氛所感染的狀況。」為了能夠有這樣的狀況，克萊因在開幕式前的四十八小時中一個人關在畫廊裡，把整個畫廊清理得一乾二淨，甚至把電話也搬到外面，他將整個牆面刷漆成白色，這樣的「非色彩」以獲得一種強度明亮，和這種「非色彩」自身的生命，用來與他的單色作品有所關聯。

無法在協和廣場的石碑上投燈，伊麗斯‧克蕾爾畫廊在門

巴黎協和廣場埃及紀念碑依1958年克萊因之「藍色革命」構想重行投燈 1983
克萊因以他的國際克萊因藍色光打照碑柱的構想在1958年提出，直到他去世二十一年後的1983年才實現。

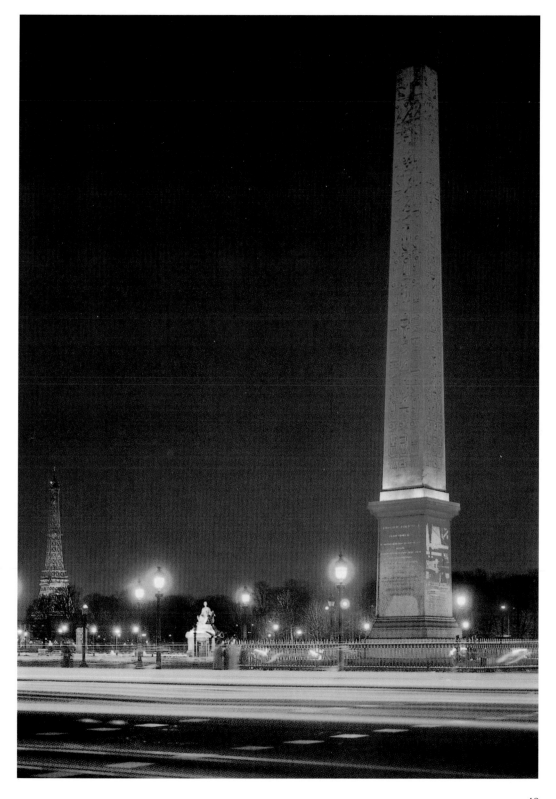

面上方的樓窗打上藍色的燈光，在畫廊櫥窗前撐張出大的藍色華棚，由兩位穿著光耀制服的共和國警察站崗（也許非真警察，是請人裝扮充當）。觀眾必須憑邀請卡入場，此邀請卡標明票值一千五百法郎，以示展覽會之隆重。卡片上印有展題：「空一氣動時期」，之外另有副題：「繪畫感性穩定的原始材質狀況之感性的特殊化」。彼耶・雷斯塔尼還加上一段文字：「伊麗斯・克蕾爾榮幸邀請您們以整個精神出席，這某種感性境界清晰而確實之降臨統轄。這知覺綜合的呈現，讓伊夫・克萊因作了心醉神迷又可直接溝通感情之繪畫性研究。」

這個近乎不知所云的邀請卡，據說吸引了兩千位（有人說三千位）觀眾，大家帶著各自不同的期待。畫廊的門由人把持住，只讓觀眾一人接著一人或小群人進入這空無一物、寂靜的空間，畫廊準備的雞尾酒經特別調製為藍色，後來有人說這讓觀眾喝了小便染有藍色。等在畫廊外的人潮擁擠。一些巴黎高層人士乘高級轎車而來，有兩位克萊因在一九五七年柯列特・阿倫迪展出後聯繫到的聖・塞巴斯汀弓箭手團（Archers de Saint-Sébastien）的會員身穿特殊儀式的禮服出席，給展覽會增添了一層莊嚴神祕的色彩。也有人看到兩位高雅的日本女子穿著華美和服出現。

煞有其事一場，觀眾的反映熱烈而正面，大家認為這樣的展覽前所未有，而且天真愉快。大家不再刻意把「空」和「氣動」這樣的標題字眼作什麼其他聯想，只想是一個年輕藝術家單純地呈出他在時空之外的某種空無玄想視界，觀眾也可自由作自己的解釋。畫家林飛龍（Wilfredo Lam）表示他對這場「綜合圖騰表演」的致敬之意。文學家阿伯特・卡繆（Albert Camus）在留言簿上寫下詩意的辭句：「以空獲致飽滿威力。」

據克萊因自己說，這個晚上伊麗斯・克蕾爾畫廊為他賣掉兩件「非物質」的作品，如何賣、價格如何，不得而知。而這一次「空」的展覽開幕式之訂於四月二十八日，正是克萊因的生日，他正好三十歲。展覽結束，親朋好友一起到蒙帕納斯文藝人常聚的「圓屋頂」（La Coupole）飯店慶祝。克萊因收到一件禮物，一本一九四三年出版的，加斯東・巴舍拉（Gaston Bachelard）的

伊夫・克萊因　**無題藍單色畫**（IKB Godet）　1958　150×198cm

著作：《天空與夢想》（*L'air et les songes*），寫關於天空、太空和空無的世界，這將激勵克萊因對「空」的進一步思考。第二天《戰鬥報》（*Combat*）相當熱烈地報導了這個展覽。克萊因到此已在巴黎活動了三個年頭。觀眾從對「單色畫」投以較好感的眼光後，又要努力瞭解這種自由精神與冥想下的「非物質」的境界。伊夫・克萊因的名字已打進巴黎，周旋於藝術圈的人的意識之中。

　　回頭看克萊因以「空—氣動的時期」為題的這個展覽，原擬以藍色燈探照巴黎協和廣場古埃及石碑作為序幕，他應在此有相當聯想。燈光是能源而非物質，所以是「空」，然燈之探照又

伊夫・克萊因
無題海綿雕塑
（SE 265）1958
23.5×23.5cm

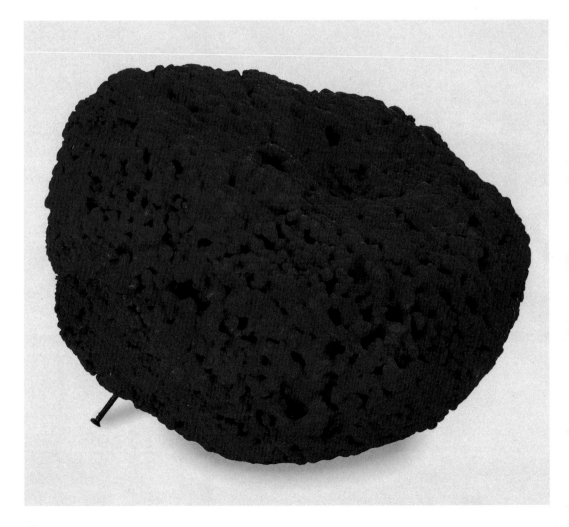

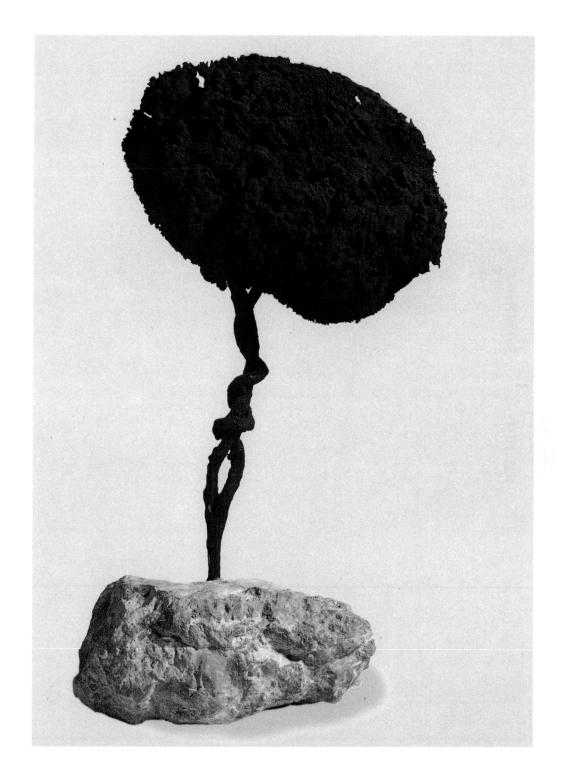

伊夫・克萊因　**無題海綿雕塑**（SE 218）　約1958　125×18×5.5cm

克萊因在比利時安特衛普展出「非物質化繪畫感性領域」 1959（上圖）

伊夫・克萊因
火燄穿越水牆 草圖 約1959
37×54cm（中圖）

伊夫・克萊因
火之雕塑 草圖 1959 37×54cm
（下圖）

伊夫・克萊因
無題海綿雕塑（SE 219） 約1959
19×11×9cm（右頁圖）

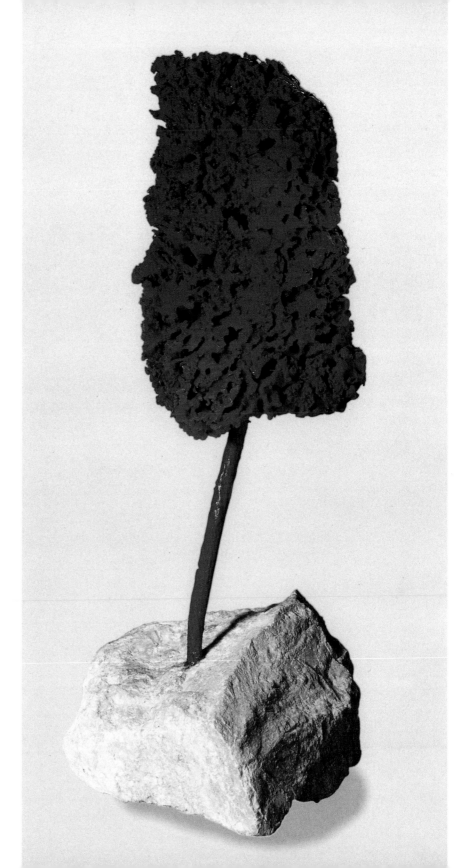

伊夫‧克萊因 **無題藍單色畫**（IKB 67） 1959 92×73cm

是一種動力，一種「氣動」。在法國人把法王路易十六送上斷頭台的巴黎協和廣場上，克萊因想發動一場「藍色革命」。他說：「藝術在今日，非僅是眼的官能作用的問題，應是依循那不屬於我們的，我們的生命之運作。」克萊因關心生命、關心政治了。他在協和廣場的革命沒有真正啟動，只有預演並留下照片為證。「藍色革命」沒有在法國成功，他轉而寫信給美國艾森豪總統。信中克萊因宣稱他要推翻法國政府：「將政府結構轉變，我的黨和我想要給世界一個如一七八九年法國革命的一項重要範例，那即是『自由、平等、博愛』的世界性理想，以此三信念，加上人權，更要加上第四點，而且是最後一點的社會迫切需要：『義務』。」這樣的信，克萊因也給當時蘇聯的國家領導赫魯雪夫發了一封。

艾森豪沒有回信，赫魯雪夫也沒有回信，卻是克萊因自少年起即是知交、現在也成為藝術家的阿曼（Arman）回應他「空」的觀念，阿曼提出「滿」的想法，不久就在伊麗斯・克蕾爾畫廊裡堆滿物件，直到天花板，作出「堆積」的展覽。

格森克欣歌劇院的海綿浮雕

一九五七年五月三十一日德國杜塞朵夫希梅拉畫廊「伊夫・單色命題」開幕式的當天晚上，克萊因寄出參與新建格森克欣歌劇院（Gelsenkirchen Opera House）裝飾工程的競圖。事隔一年，有了回音，克萊因得到歌劇院休息廳和觀眾衣物存放室前牆面的裝飾工作。為了這事，伊夫曾由阿姨陪同到義大利卡西亞（Cascia）玫瑰十字教所信奉的聖・黎塔（Saint Rita）的寺院祈求。聖・黎塔助佑了，伊夫得知結果時欣喜欲狂，打電話給阿姨，他在電話筒前喊說：「阿姨，聖・黎塔贏了。」而不說：「我贏了。」為了感謝聖・黎塔，伊夫與阿姨第二次到卡西亞奉

克萊因在巴黎大學索邦本部演講　1959

伊夫‧克萊因
空氣的城市規畫、空氣建築、城市和建築裝飾整合、火與水、空氣屋面原則
為格森克欣設計的草圖　257×208cm
（右頁圖）

獻一幅他的藍色畫。

　　格森克欣歌劇院的裝飾工作改變了伊夫的戀愛對象。他開始在構思競圖的時候，建築本行的女友貝納黛特‧阿蘭十分賣力幫忙製圖，但要啟到格森克欣實地工作時，伊夫發現自己須要一名德法語的翻譯幫手，他打電話給他夏天在阿曼家認識的一位年輕德國小姐羅特奧‧于克（Rotraut Uecker），羅特奧‧于克馬上答應到格森克欣會同。原來伊夫在杜塞朵夫展覽時便認識了羅特奧的哥哥均特‧于克，而羅特奧次年夏天要到尼斯的阿曼家，替阿曼帶小孩，在那裡作畫並練習法語。伊夫每年夏天不免到蔚藍海岸渡假，探望阿姨和看看尼斯的朋友們，是如此羅特奧和伊夫見面了，兩人散步談心，但沒有想到有再見的機會。是格森克欣的裝飾工作讓他們再相聚，終於兩人難捨難離。

　　格森克欣歌劇院的設計由建築師維湟‧盧賀奴（Wener Ruhnau）主導。他會聚了一群國際藝術家共同合作，並且通過德

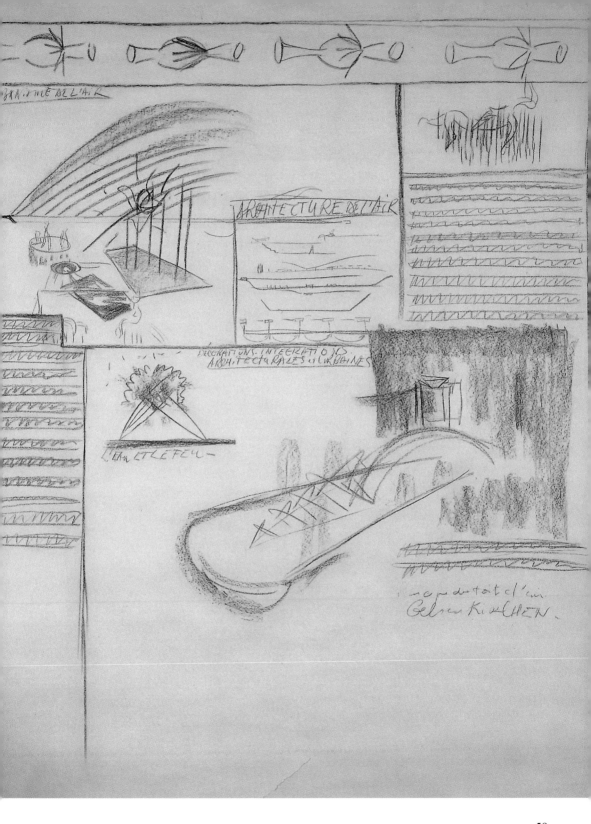

ARCHITECTURE DE L'AIR

ARCHITECTURE DE L'AIR

DÉCORATIONS· INTÉGRATIONS
ARCHITECTURALES et URBAINES

L'EAU ET LE FEU—

59

國當局接受，雖不無困難，但在德國史前無例。這組工作人中有德國人保羅・迪爾可斯（Paul Dierkes）和諾貝・克里克（Nobert Kricke）、英國人羅勃・阿當斯（Robert Adams）、瑞士人瓊・丁格力（Jean Tinguely），再來就是法國人伊夫・克萊因。克萊因在藝壇上活動不久而能獲得這樣的機會，當然興奮異常。他將為歌劇院休息廳正面和衣物存放室前做出四大面藍色海綿浮雕（各為10×5公尺及9公尺長、低於5公尺高的板幅）。另在休息廳兩側做出近兩層樓高的藍色凹凸面板幅（20×7公尺）。這些作品由石膏放上鐵線繃的支架，布滿海綿，再以噴槍噴上國際克萊因藍色。這將是克萊因藝術生活中最重要的作品。依克萊因自己構想和詮釋，他意圖將這個內在空間處理得對觀眾有魔幻般的吸引力。他想到他較早時在義大利亞西西看到的聖方濟教堂裡喬托的壁畫，印象仍深印腦海。喬托畫中的藍色更讓他感到藍色無限的魅力。在為格森克欣歌劇院的準備工作中，他幾次去了義大利，在喬托的壁畫上探尋那藍色的精神感召力量。

圖見69頁

　　一九五七年十二月十五日，格森克欣歌劇院落成，在開幕典禮上，伊夫・克萊因的藍色藝術果然發揮魅力，得到許多讚許。他的兩個母親（媽媽和阿姨）趕到現場參觀，大家感動不在言下。他們後來又第三次到卡西亞去答謝聖・黎塔，獻上另一個黏有三塊小金塊的還願物，這應是阿姨出資。她是伊夫現實生活中的聖・黎塔。

　　伊麗斯・克蕾爾向來能把握機會為自己的畫廊造勢。在格森克欣歌劇院落成典禮之前的一九五九年五月三十一日，她已在巴黎為參加這個工程的諸位藝術家做出「新格森克欣歌劇院興建中藝術家與建築家之國際合作」的展覽。展出盧賀奴、迪爾可斯、克里克、阿當斯、丁格力，及克萊因為歌劇院裝飾工程所作的模型。

　　格森克欣歌劇院裝飾藝術中克萊因運用了大量的海綿。以海綿作為創作基本材料，克萊因早在一九五七年五月在柯列特・阿倫迪畫廊已經出示過，在一堆藍色的物件中有幾個浸染了國際克萊因藍的海綿展出。克萊因描述：「是由這次機會我發現海綿，

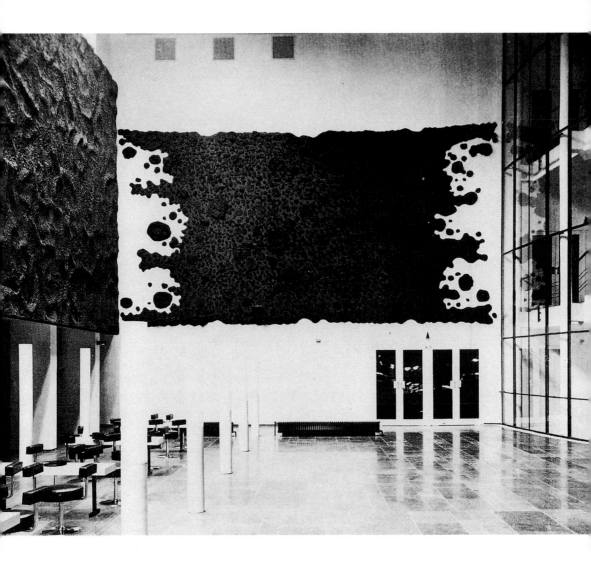

格森克欣歌劇院休息廳
展出克萊因的作品——
**國際克萊因藍的海綿浮
雕壁畫** 1959

它們很快能變成藍色，當然！這個工作的工具馬上變成了我的第一材質，是海綿能吸收無論什麼液體類的性能吸引了我。」克萊因在格森克欣歌劇院運用海綿做浮雕的前後，又以海綿作出許多擬人雕塑。「由於海綿物質的活潑野性，我將可創出一些我單色畫觀賞者的像。他們在看過我的畫，在瀏覽過我畫中的藍色之後，完全浸滿了感性地出來，像海綿一般。」這年的六月十五日至三十日，克萊因在伊麗斯‧克蕾爾畫廊的展覽「海綿森林中的淺浮雕」（Bas-reliefs dans une forêt d'éponges），即是這個觀念的呈出。較後克萊因也將海綿染成紅色和金色，自此海綿作品佔了

61

伊夫・克萊因 **零3**（IKB 13） 約1960 20.3×21.2cm

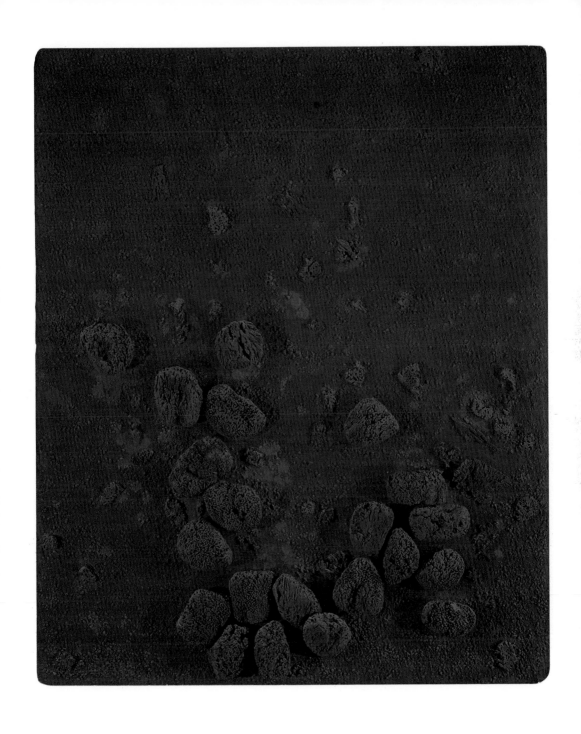

伊夫・克萊因 **藍海綿浮雕**（RE 19） 1958 200×165cm 科隆 瓦拉爾夫─理查茲美術館藏

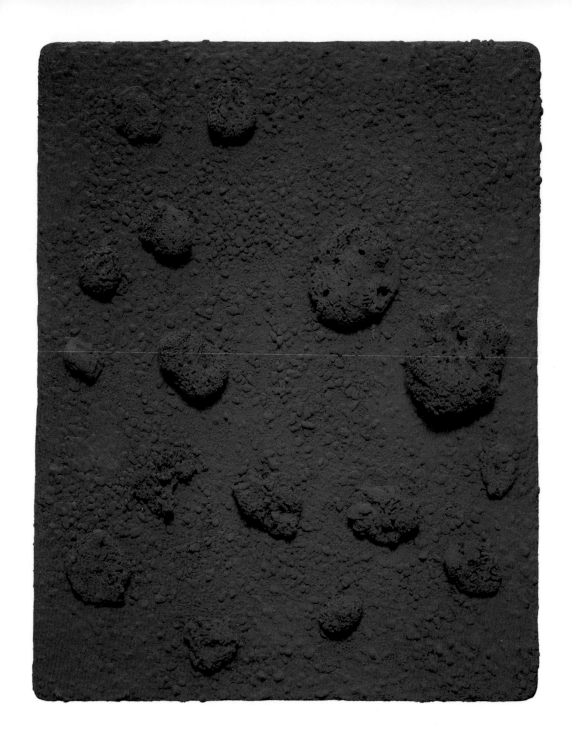

伊夫・克萊因 **單音Fa**（RE 31） 1960 92×73cm

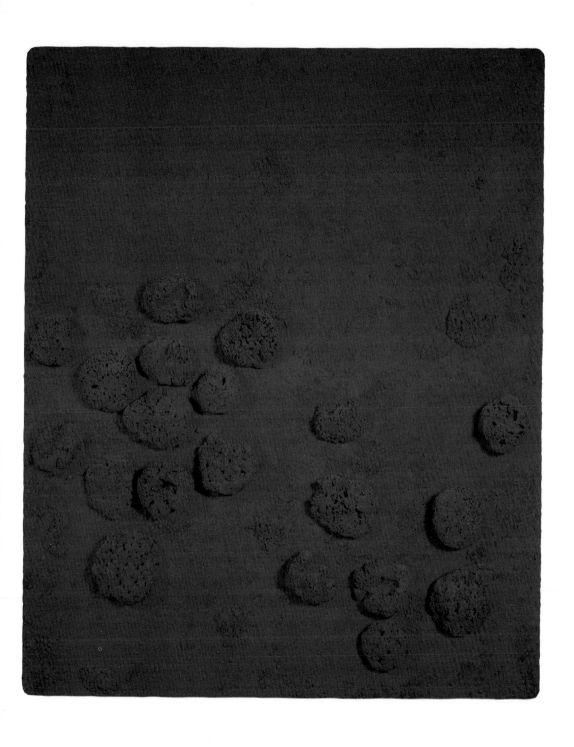

伊夫・克萊因　**單音Do-Do-Do**（RE 16）　1960　199×165×18cm

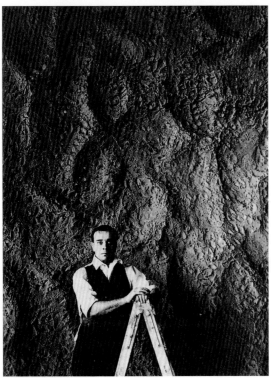
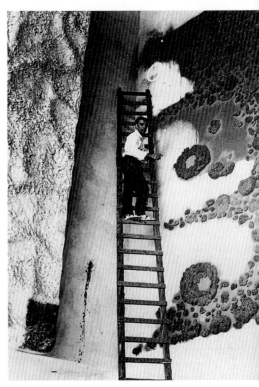

與單色畫同等重要的地位。

　　克萊因繼續從事他的海綿藝術。一九六〇年的一件大海綿浮雕題名為〈Do-Do-Do〉（RE 16）是法國給幼兒搖籃入睡的催眠曲詞。克萊因想到幼兒入睡的情況就像人在宇宙星群的和諧之中。他自早年即信仰的玫瑰十字教派的教義裡，海綿被認為可作為各種不同精神世界的海洋般滿盈的象徵。在自然科學中，海綿的結構則被視為是自然界的爐渣組織，具有極強力的吸收作用。克萊因做出多量的海綿浮雕與海綿雕塑，不同的形狀不同的結構，浮雕的底層有著不同的高度和深度。這樣的底層叫人想起海洋底原有的深度，而整個浮雕是人類未識的星球體上之景色。單個的海綿浸染了藍色、紅色或金色，以鐵絲撐在一個石塊上的擬人雕塑，有時顯示寧靜，有時不安焦慮，確實有強烈的表現力。

圖見65頁

克萊因在格森克欣歌劇院工地進行海綿浮雕裝飾工程　1959

氣磁雕塑，空氣建築，感性與非物質化學校

　　克萊因一九五八年四月在伊麗斯・克蕾爾畫廊的「空—氣動時期」展覽讓瑞士藝術家瓊・丁格力印象深刻。丁格力自一九五三年起創作由電磁裝置發動的動力雕塑。在克萊因的這個展覽會期間，丁格力每天都到畫廊來一小段時候，與克萊因相談甚投合，兩人決定藝術合作。這年五日，他們共同創出一件作品，送展「新真實沙龍」。如克萊因自己第一次送審此沙龍一般被拒，但他們並不氣餒，兩位藝術家十一月在伊麗斯・克蕾爾畫廊「純粹速度與單色穩定狀態」聯展中出示他們的新作。邀請卡印上一件克萊因藍色圓盤置於丁格力旋轉機器的物件。這個旋動物件以每分鐘2500～4000轉的速度轉動，產生藍色的虛像。展覽會中，除了這樣的馬達啟動時，圓盤旋出藍色光暈的「空間挖掘機」之外，另有旋動機器上置有紅色圓盤的「單色鑽孔器」等，

圖見70-73頁

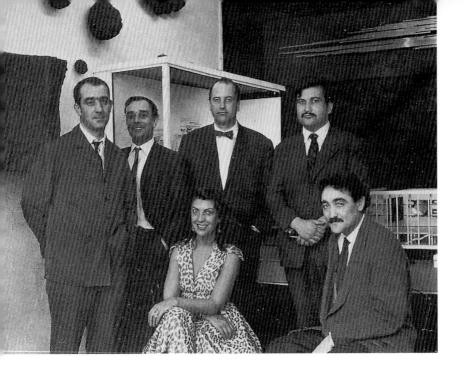

都是一個顏色體支托於機器上，由於機器轉動而使顏色體旋動出色光的相互效應。

　　接下來克萊因與丁格力合作的計畫，就是發展這一類的「氣磁雕塑」，由丁格負責機器馬達部分，克萊因掌控由機械導致空氣震動，造成磁力所帶動的顏色體渙散出的光的效果。這段時期的一些計畫有的沒有完全實現，如「浮動的管子」是一條管子中充滿氦氣或氫氣，由磁鐵吸著懸掛在一個離地的高度上，由於加熱作用，在空間中散放一種藍色的氣體。又如「氣動火箭」是由機器發出沖天炮一類的東西。這些都是「感性大太空，純粹大氣以及沒有任何物質的太空中之試驗」如此觀念下計畫中的作品。

　　克萊因滿腦子圍繞著空、氣動、大氣、太空、非物質與去物質化等辭彙意念，讓他由「空—氣動時期」發展到「氣磁雕塑」之外，又有「空氣建築」和「地球氣候調節」的想法。他找格森克欣歌劇院的總建築師維涅・盧賀奴來合作。這是克萊因人與宇宙合一的夢想，他向盧賀奴提出，盧賀奴願助一臂之力，幫忙其實現，兩人要在技術與藝術上共同合作。克萊因想的是將地球的氣候改變，他希望造出一種壓縮的氣流作為隔牆或屋頂，如此可

不破壞空間的整體視野，而且不阻礙人的心電感應之交流。盧賀奴陪同克萊因到漢堡的一家工廠去做實驗，他很快得到結論說空氣壓出的屋頂是無法實現的，而克萊因似乎完全不能信服。

　　一九五九年三月，克萊因與維況‧盧賀奴以及其他幾位親近的朋友又醞釀一個新計畫，他們要創造一所「世界性的感性中心」。「空氣建築」的觀念雖無法實現，但這個中心與「空氣建築」的觀念有直接的關係，他們針對地球上的某些地區，要改變這些地區的氣候，好讓人如在天堂樂園裡一般自由自在地生活。克萊因夢想一種沒有牆來隔離的大氣，比如說地中海地區的一個棕櫚園，由於水、火、土、風的調節與完全控制，而達到氣候穩定的狀況，至於技術性的問題，克萊因認為可向地層裡挖掘，然而要達成如此，人必須首先受教育養成適應這種生活。為了保有這種想像與特質，需有兩點傳統性的要求：騎士制度與同業工會制度，而同時該創造一個強有力推動的學校。這一年三月二十六日，他們起草了學校的章程。

　　這個學校正式命名為「感性與非物質化學校」，預計有二十位老師，三百個學生，「沒有教學進程和考試評審」。每學年的預算是一九五九年的三百萬馬克，幾位教授的職位已經確定了，

克萊因、阿當斯、丁格力和盧賀奴攝於格森克欣歌劇院 1959

丁格力：雕塑；盧賀奴：建築；布斯索提和卡格爾：戲劇；雷斯塔尼：新聞；方丹納、皮恩和克萊因自己則主導繪畫。至於校長一職有待大家爭奪！其他講座由政府負責，因為所有的學科，包括歷史、政治、物理、生化、電視、武藝等等都要教。學校的目的是：「人在世界上無問題之存在」。這個學校要形成一種不同於我們今日社會的價值系統，即以克萊因稱之為「有品質」的社會來替代「量」的社會，人的成

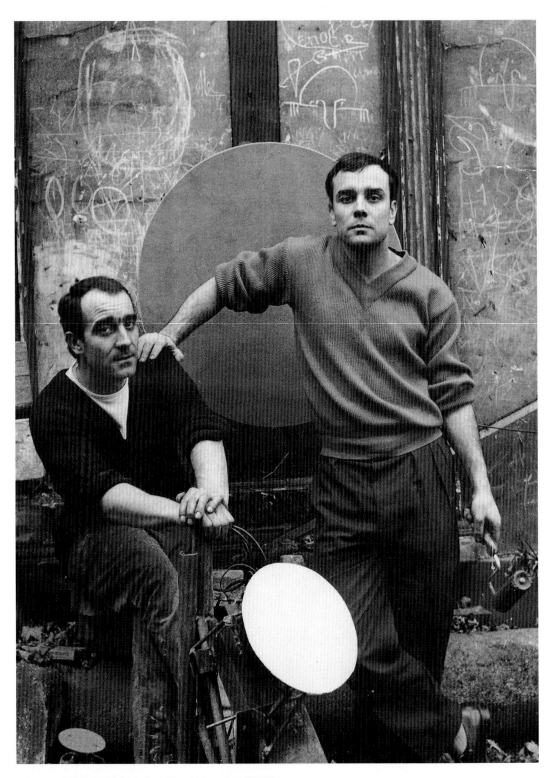

克萊因和動態藝術雕刻家丁格力共同創作〈**空間挖掘機**〉
克萊因、丁格力 **空間挖掘機**（S 29） 1958 92×115×100cm（右頁圖）

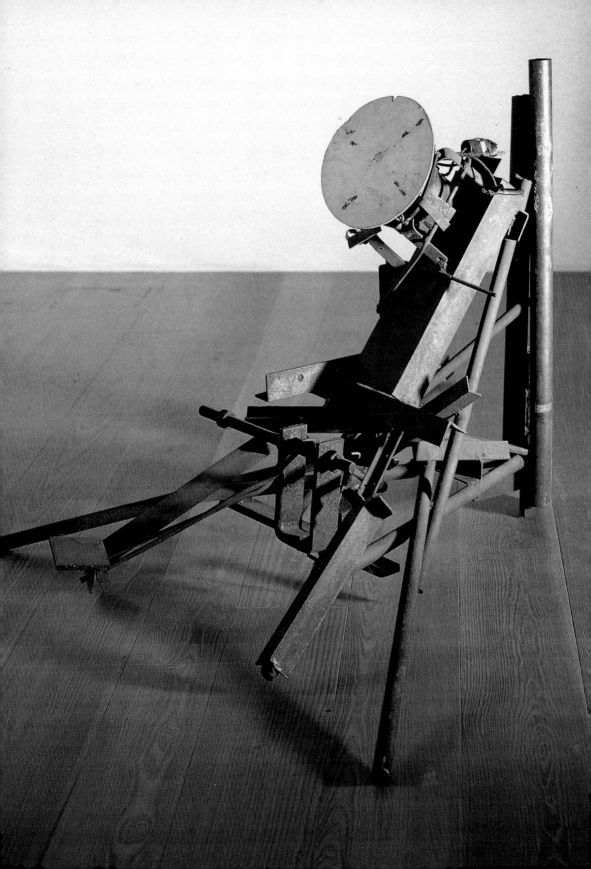

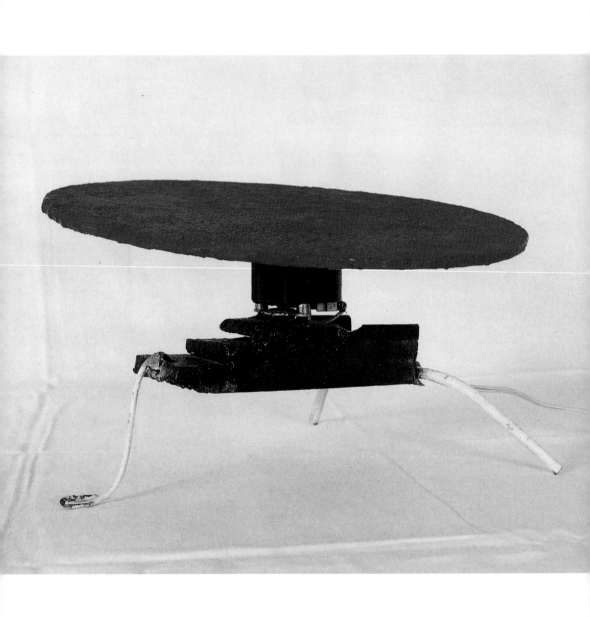

克萊因、丁格力 **空間挖掘機**（S 19） 1958 直徑17cm

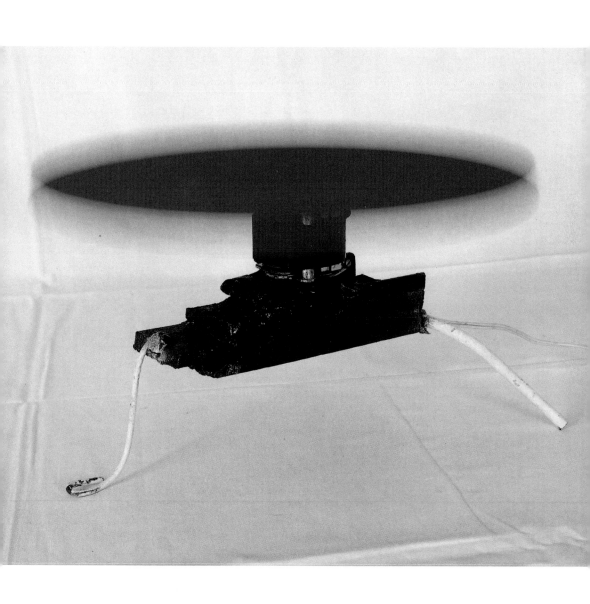

運作中的空間挖掘機，藍色圓盤呈旋轉動態。

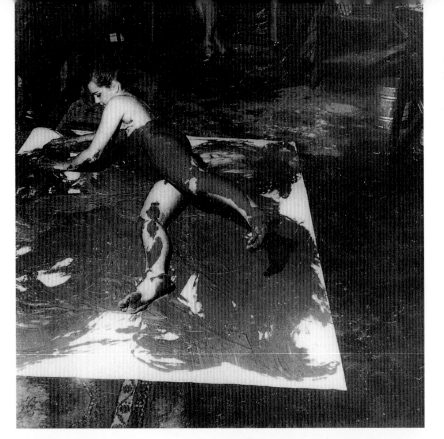

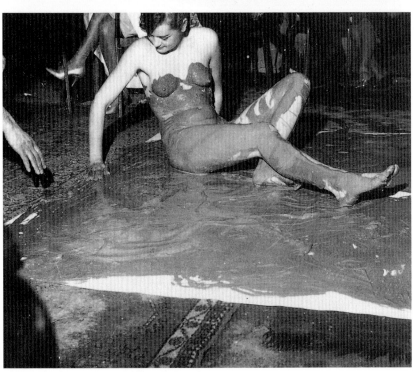

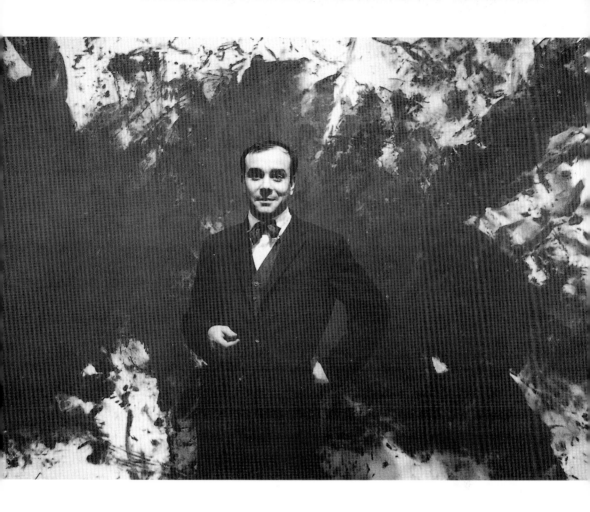

克萊因與展於巴黎河
右畫廊（Galerie Rive
Drolite）其大幅人體
測量圖前。此作為向
作家田納西‧威廉斯
（Tennessee Williams）
致敬。 1960

功不再是知識的累積或財富的累積，而在於精神與其源出的物質
之間的準確平衡。幾次克萊因提到包浩斯學校的典範，然克萊因
的這所「感性與非物質化學校」只停留在空想中，沒有如包浩斯
學校之真正造就精英人才。

活畫筆與人體測量圖

　　所有克萊因的藝術活動中最引人談論的是令模特兒裸身抹上
顏料在白紙或布上滾壓，印出痕跡。這種作法克萊因在一九五八

年六月便開始試驗，那時他將模特兒稱為「活畫筆」（living brushes）。一位研究柔道和奧祕學的友人羅勃‧戈德（Robert Godet）把巴黎聖路易島家中大廳借給他，畫家就在廳中地上舖起大面白紙，然後將一位年輕裸體的模特兒塗上藍色，把她拉在紙上拖動，直到整面紙醮滿顏料，成為一幅藍色單色畫。這是他單色畫時期所為，以「活畫筆」替代滾筒或畫刷塗繪單色畫。

圖見74頁

　　第二年的二月二十三日，克萊因在巴黎第一鄉村街的居家兼畫室中，又作了一次「活畫筆」的試驗。他請了女友羅奧特和另一位模特賈克琳、友人藝術家彼耶‧雷斯塔尼和藝術史家烏道‧庫爾特曼共同在場。在克萊因指揮下，賈克琳脫去衣服，羅奧特將藍色顏料塗在她的胸部，腹部和腿部，又依克萊因的指示，賈克琳塗了顏料的身體在貼於牆面的紙上壓印了數次，成為一幅作品。雷斯塔尼興高采烈叫說：「這是藍色時期的人體測量圖」，如此以「人體測量」為主題的藝術誕生。女性的身體減縮為軀幹的尺寸，像在作人體測量。對克萊因來說，這些印跡是生命能量最為集聚的表現，一種健康生命留下的生命痕跡。

　　「藍色時期人體測量圖」（Anthropométrie de l'Epoque bleue）的第一次正式對外發表會是一九六〇年三月九日，地點是巴黎聖‧翁諾瑞街阿爾綸伯爵（Comte Maurice d'Arquian）主持的巴黎國際當代藝術畫廊（Galerie internationale d'art contemporain）。阿爾綸伯爵在巴黎和布魯塞爾所展出的當代藝術以高質地著稱，克萊因的這次展覽亦十分嚴肅高雅。但發表會並不易掌控，因為阿爾綸所邀請的都是經過挑選、有身分的人，而發表會上將要有三位模特兒脫光，而且有二十位音樂家演奏一種古怪單調的音樂。晚會以圍繞著克萊因藝術的談論開始，不久由阿爾綸負責開場白，他說這一場「藍色時期人體測量圖」的表演是特意安排、十分慎重的，本不對外公開，而且參加者都應著晚禮服到場。克萊因本人穿上無尾禮服出場，在他的示意下，二十人的樂隊演奏出「單音交響曲」，這「單音交響曲」在以往克萊因的發表會上演出過，音樂都只是一個音符，但每次詮釋不同，這一次是一個音符持續了二十分鐘，接著二十分鐘休止靜默。就

圖見78-83頁

在單一音符的拉奏中，三位裸體的模特兒進場，帶著藍色顏料的
桶罐，觀眾緊張等待，克萊因十分專注，以他的手勢指揮模特兒
行動：在身體塗上藍顏料，然後壓印在張掛於牆的白紙上。模特
兒裸體卓絕美妙、肉感又莊重，處在克萊因暗示下魔幻又奇妙的
氣氛中。這樣持續四十分鐘的表演留給大家熱烈討論。

　　在此之後，克萊因有一百五十幅以「ANT」為名稱的紙上

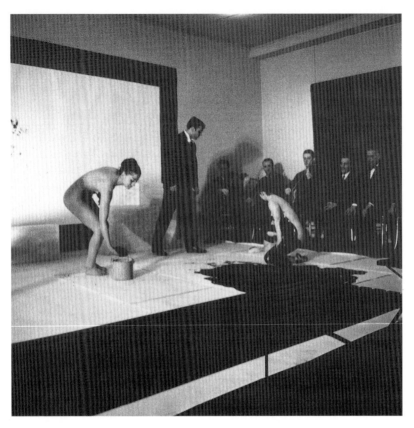

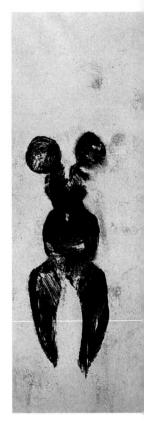

克萊因為在巴黎國際當
代藝術畫廊展出藍色時
期人體測量進行排練
1960（左圖）

圖見85、95頁

「人體測量圖」問世，又做出三十幅人體壓印在生絲織的布上，
克萊因名其為〈人體測量裹屍布〉（Anthropométrie suaire）或簡
稱〈裹屍布〉的作品，這些畫幅中的人體表現——依模特兒的身
段、動作與氣質而有不同。人體測量圖又分靜態與動態，陽面與
陰面。靜態大多是直立模特兒體態的壓印，動態則模特兒身體作
運動或舞蹈的姿態壓印。陽面的是塗色的身體直接壓印於畫布或
紙上，陰面則是克萊因在模特兒的靜態或動態的肢體四周邊以噴
漆用的噴槍噴出顏料，人體部分不沾上顏料呈現出空白的人形。
克萊因有時也陽面和陰面技術並用，即在噴霧顏色圍成的人體
中，再加上塗色肢體的壓印，以增強效果。這樣的技巧以一個畫
面一個單位體出現，或單一人體在一個畫面上排列重覆壓印，接
著一個畫面上有模特兒的幾個姿態出現，或幾位模特兒同在一畫
面上壓印。畫面最初以靜止開始，終於顯示出顫震之感，而至人

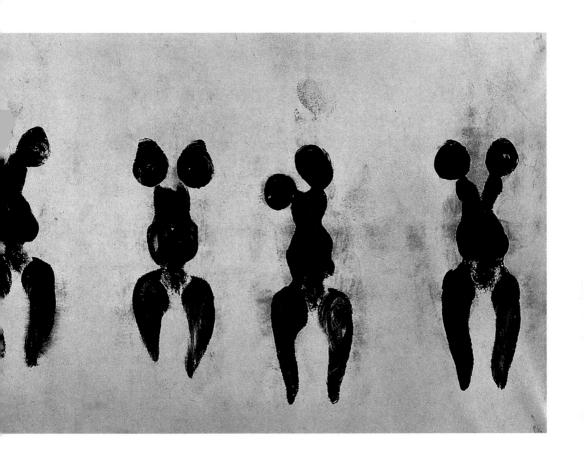

伊夫・克萊因
藍色時期人體測量
（ＡＮＴ 82） 1960
156.5×282.5cm 巴黎
龐畢度藝術中心

圖見160頁

體呈現出無動的飄浮狀態，終於達到克萊因所謂的「非物質的顛醉境界」，如一九六一年的〈ANT 63〉。

較後，克萊因的「人體測量圖」又與「地球氣候調節」和「空氣建築」結合，一九六一年的〈ANT 112〉即在植有棕櫚樹象徵的伊甸園中，幾個人體或站立舞動或斜躺飛升；圖面上半的大部分，克萊因以手畫寫出他一連串對天氣、地球、社會、人的玄想。另一幅〈廣島〉（Hiroshima, ANT 79）則表現了克萊因這一代年輕人對第二次大戰原子彈襲擊日本廣島所留下的心裡餘悸。克萊因在畫布上作出陰面的人體印跡，幾個人型在上面現出不同的姿態，就像藍色的影子在藍色之中浮現。肌膚的印跡呈現突然在此轉化為一種已經過往了的死亡經驗，就如原子彈轟炸廣島後留給人們的記憶，陰魂魅影揮之不去。

克萊因有時以毛氈捲成圓筒狀，上面再舖以白紙或布，然後

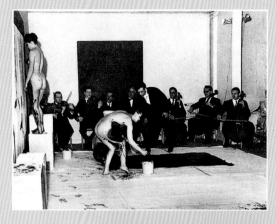

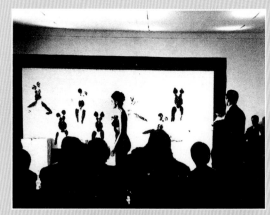

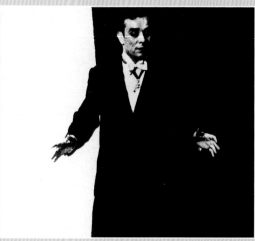

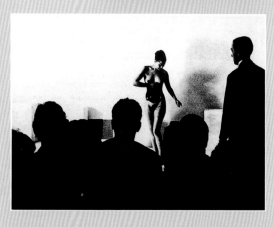

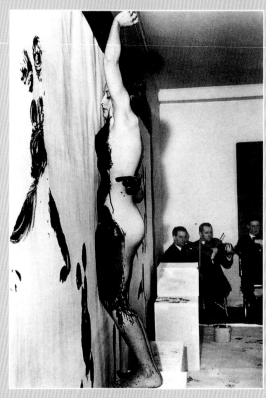

克萊因在巴黎國際當代藝術畫廊表演藍色時期人體
測量 1960（本頁與右頁圖）

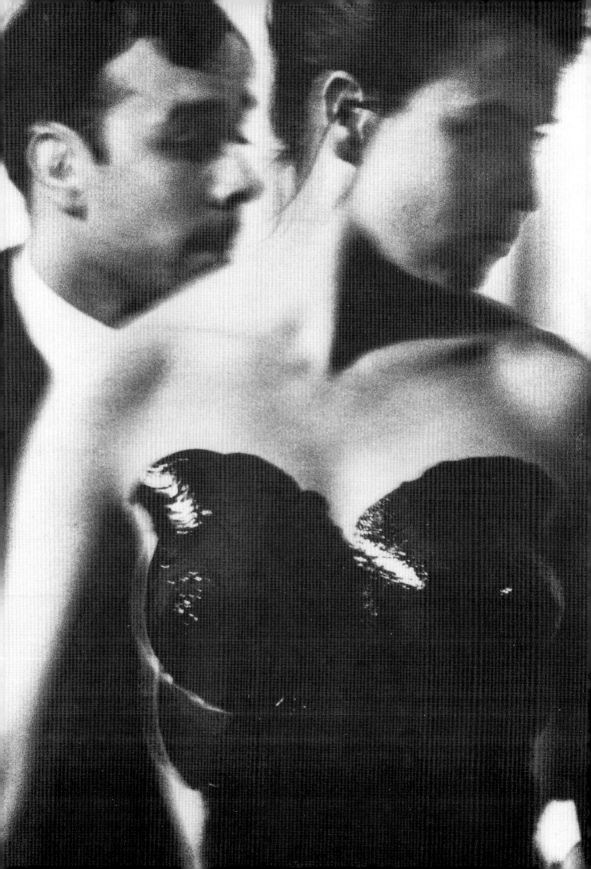

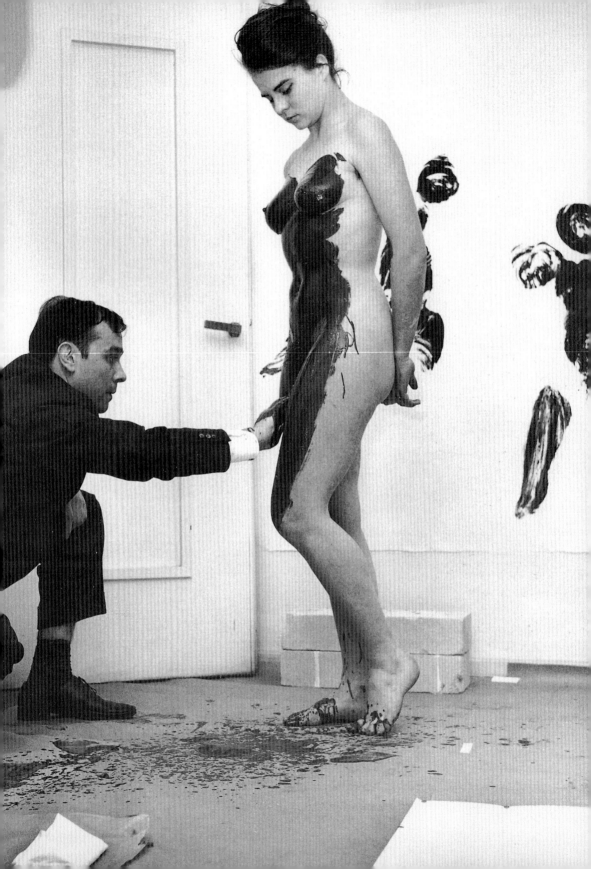

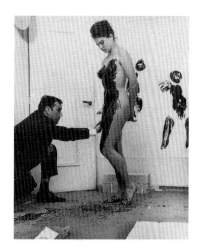

克萊因在巴黎寓所從事活畫筆時指揮模特兒塗繪身體拓印繪畫　1960

克萊因為克雷費德展場製作的草圖　1960　34.5×49.8cm
克萊因製作人體測量圖前，在模特兒身上塗顏料。(左頁圖)

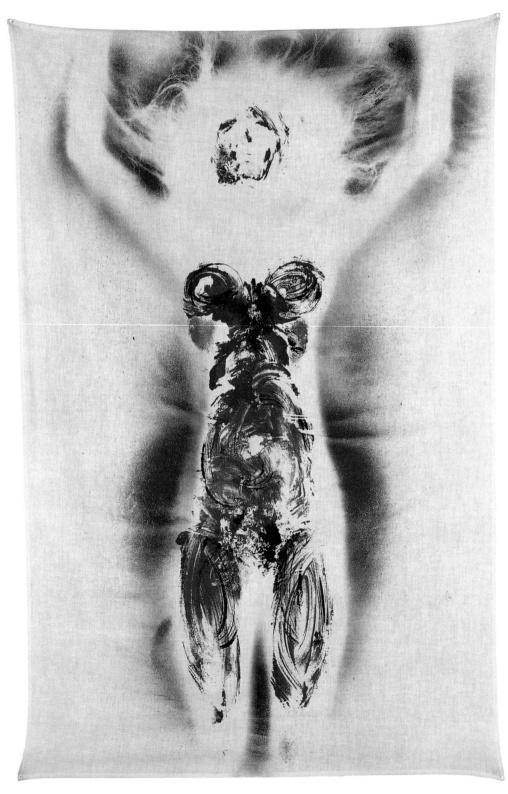

伊夫・克萊因
吸血鬼（ANT SU 20）
1960-1961
140×94cm（左頁圖）

伊夫・克萊因
無題人體測量裹屍布
（ANT SU 2）
1962　128×66cm
斯德哥爾摩現代美術館
藏（右圖）

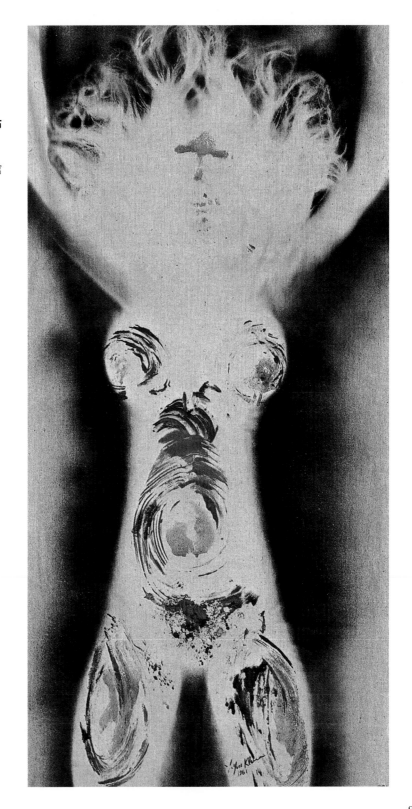

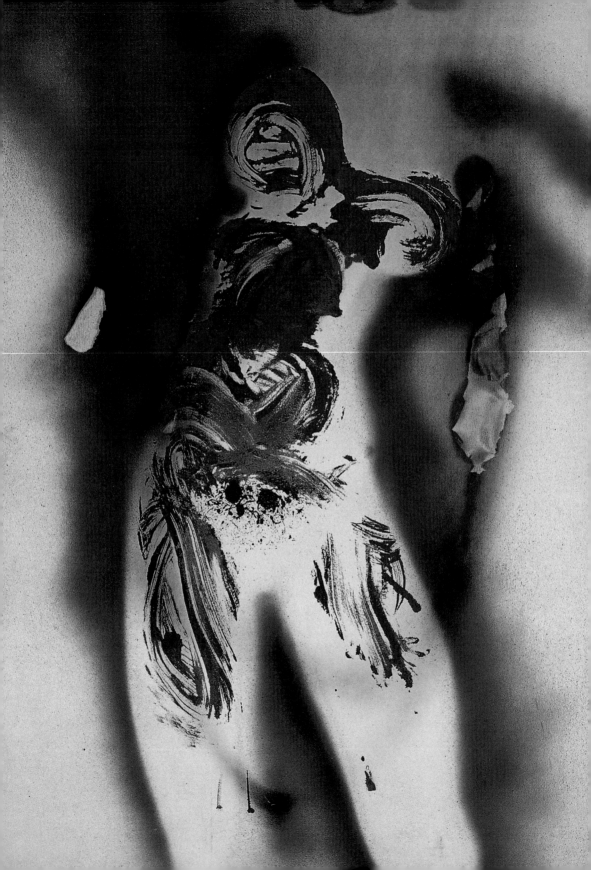

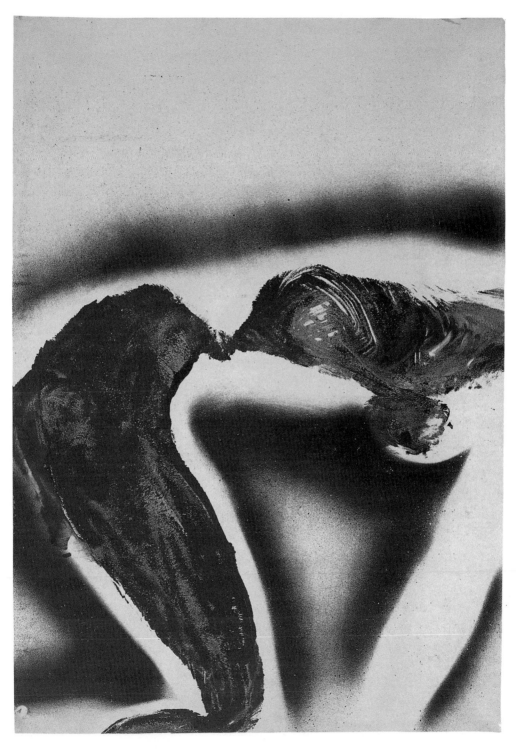

伊夫・克萊因　**無題人體測量圖**（ANT 10）　1960　75.5×54cm
伊夫・克萊因　**無題人體測量圖**（ANT 8 ）　約1960　102×73cm（左頁圖）

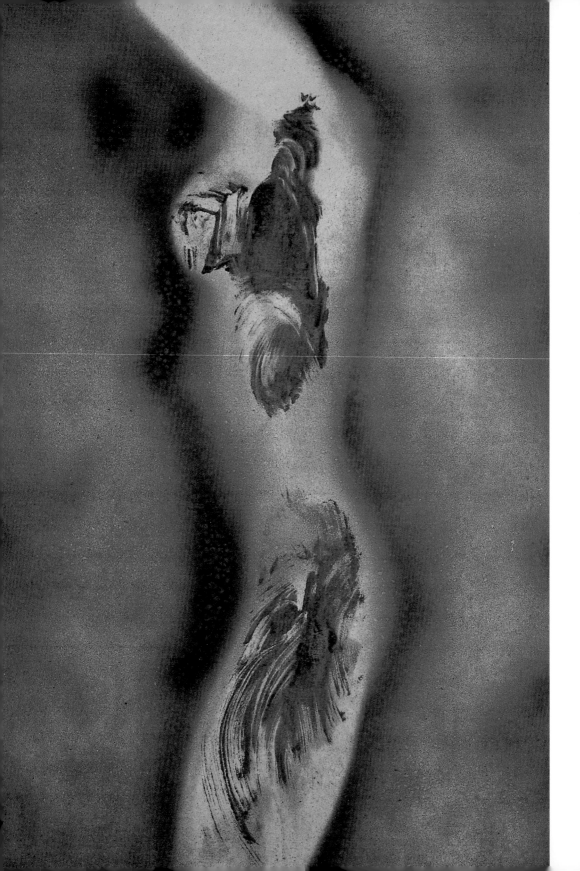

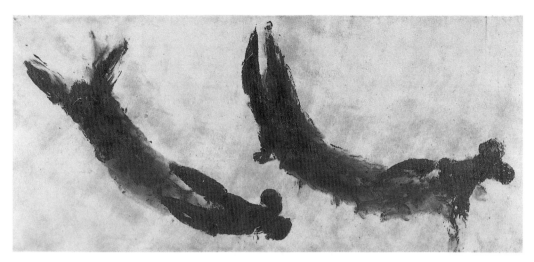

伊夫・克萊因　**無題人體測量圖**（ANT 84）　1960　155×359cm

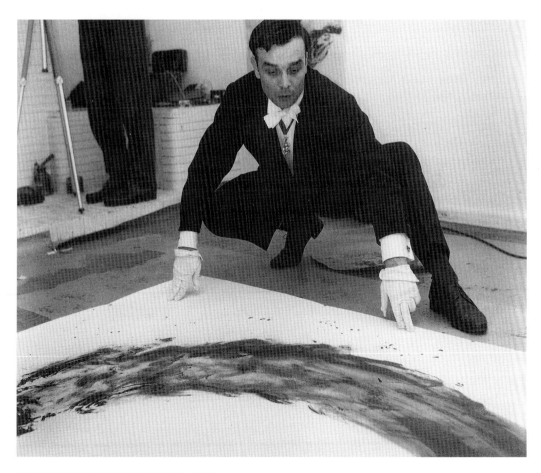

克萊因於巴黎寓所製作人體測量圖　1960
伊夫・克萊因　**無題人體測量圖**（ANT 148）　1960　104×68cm（左頁圖）

伊夫・克萊因 **無題藍單色畫**（IKB 1） 144×114cm 1960 蘇富比2008年5月拍賣成交價17,401,000美

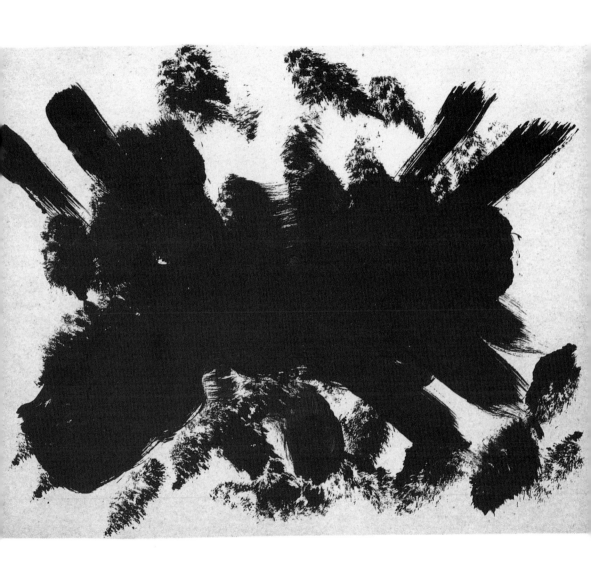

伊夫・克萊因　**無題素描**（Ｄ３）　1960　24.8×32.5cm

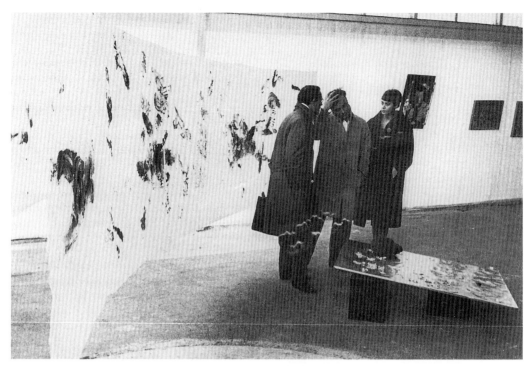

巴黎凡爾賽門前衛藝術節展出「新寫實主義者」成員的身體壓印

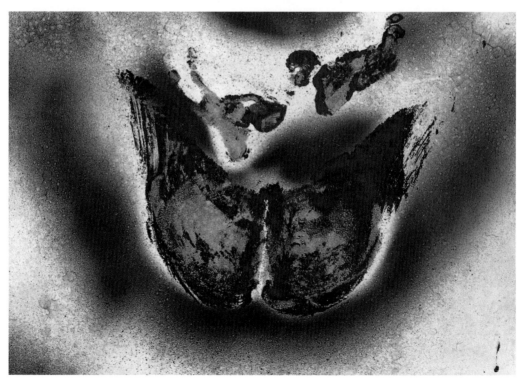

伊夫・克萊因　**無題人體測量圖**（ANT 171）　約1960　53×73cm
伊夫・克萊因　**無題人體測量圖**（ANT 92）　1960　220×150cm（右頁圖）

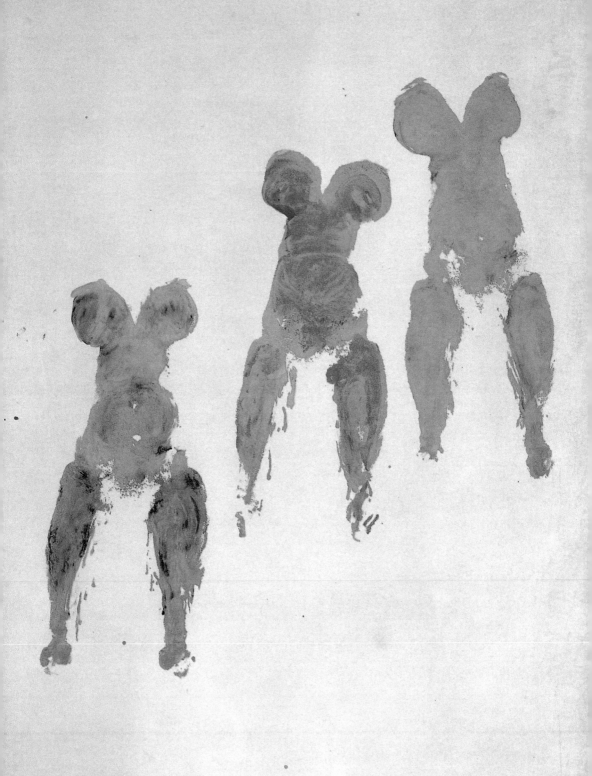

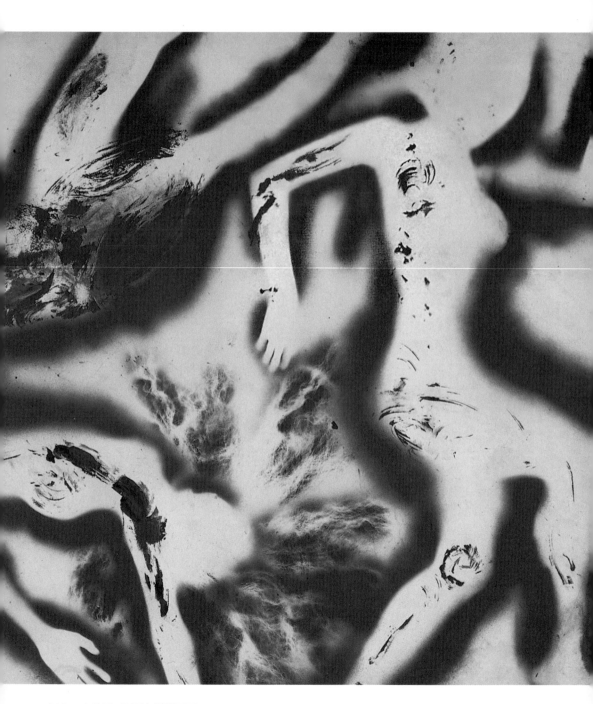

伊夫・克萊因 **無題人體測量圖** 1960

94

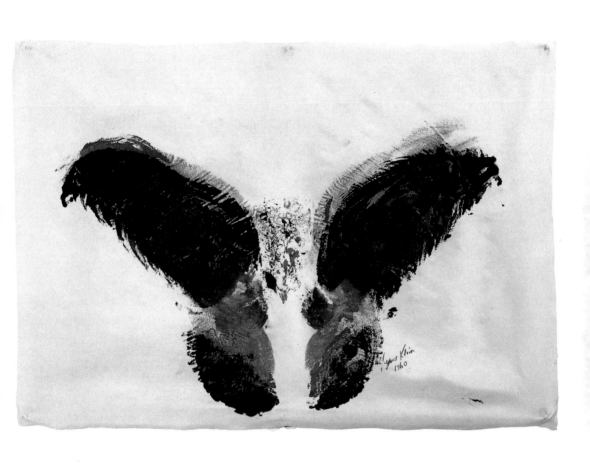

伊夫・克萊因　**無題人體測量裹屍布**（ANT SU 4）　1960　63×92cm

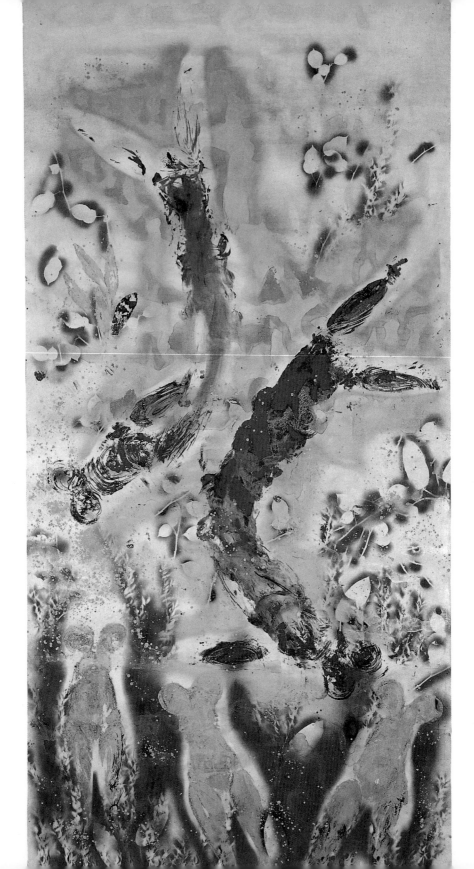

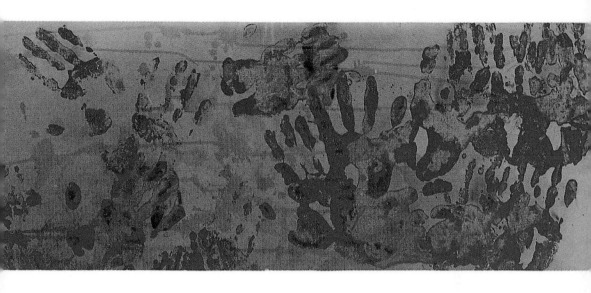

伊夫・克萊因
無題色彩火之畫
（FC 21）約1960
32×85cm（上圖）

伊夫・克萊因
無題人體測量圖
（ANT 101）1960
420×200cm（左頁圖）

伊夫・克萊因
人類開始飛翔
（ANT 96）1961
246.4×397.6cm（下圖）

令模特兒前身塗上顏色趴伏其上，如此壓印出女性前身或凸或凹的部分。克萊因說人體之首要在於「身軀與腿部，是那裡存有隱藏在知覺世界後面的真實世界。」克萊因要壓印出該處母性的感覺。他要進行的「不是殘忍、凶猛，或不人性的自然，而是我們所經驗過的，可以說是對生物綜合體會的表現。」不過有時克萊因又聯想到吸血鬼的行為，他認為「吸血鬼之行為是一種最動人的人體測量圖。」而他居然說：「我將不僅以顏料、而且是以模特兒的血來工作。」因為在一本巫術的書上讀到說女人每個月流

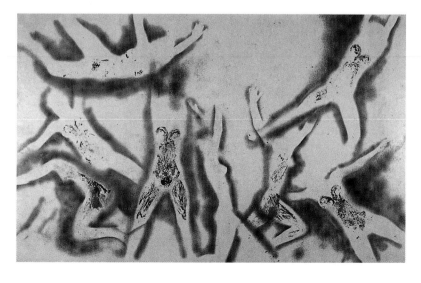

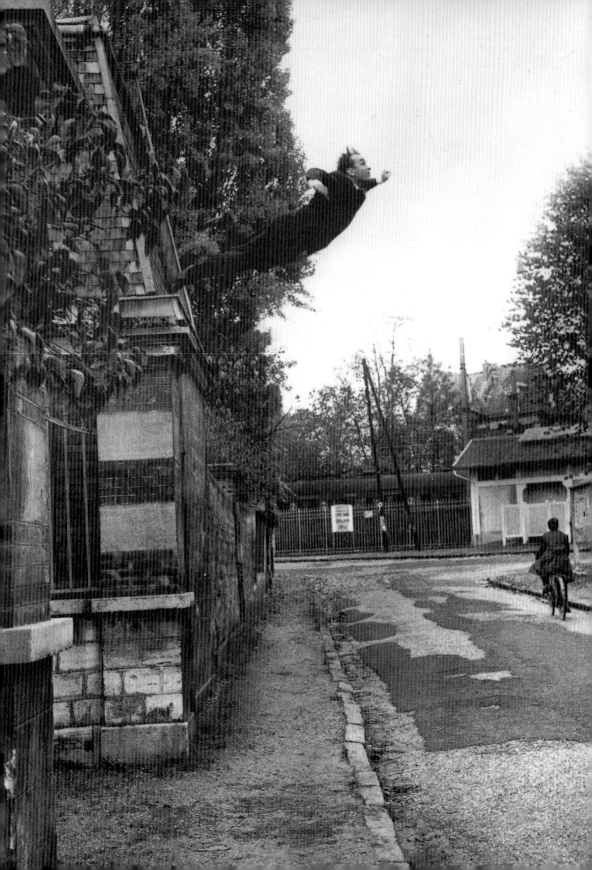

出的血是最有蠱惑之力的，克萊因花錢找到蒙馬特的一個妓女，選定那個月最恰當的時候，要以她的血來做「人體測量圖」，結果臨到頭，血是取到了，也胡亂塗在那女子身上，但她硬是不肯做壓印，歇斯底里起來，最後還得找雷斯塔尼來安撫。克萊因不罷休，跟羅特奧商量，終於想到用牛血替代，做了十件壓印。

騰空

由於各種「空」的想法，克萊因自己想投入空中，跳入空無，一九六〇年一月十二日，在巴黎聖母升天街的柯列特・阿倫迪畫廊作了演練。同年十月十九日在巴黎近郊薔薇芳坦尼鎮堅提・貝納爾街三號，他正式表演了〈騰空〉（Le saut dans le vide），並請攝影家哈利・筍克（Harry Shunk）攝影留下見證，他給這幀攝影加上另一標題：「空中之人」。這個意念來自一九五七年，蘇俄發射第一顆衛星繞地球上空軌道飛行後更積極發展送人到太空的計畫，而克萊因的「空中之人」的表演比第一個載人的太空艙發射成功要早一年。這個意義非同小可。

「騰空」即「空中之中」，這克萊因個人自導自演的自我寫照，其實是一幀剪接過的照片。在表演自高處往下跳時，他的一些柔道朋友在下面接應。這幀照片的公開，是借巴黎第三屆「前衛藝術節」戲劇活動之名，克萊因參照法國晚報週刊《星期日》（Le Journal du Dimanche）的格式，編輯了一份四頁的報紙來發表，經由戰鬥報社印刷數千份，由朋友發送，甚至在巴黎報攤上售賣。克萊因後來敘述說：「一九六〇年十一月二十七日，零時至二十四時，我們出刊《星期日》之日，亦即是一個節慶的一日，一個真正『空』的表演，這在我理論的闡揚上達到最高之點。實際上日任何一個星期天我都可以用來作發表日。這個戲劇觀念的戲劇活動可以不僅僅是在巴黎市，也可以在鄉間、在沙漠、在山上，甚至在天空，在整個寰宇提出，為什麼不呢？」

伊夫・克萊因 **沙摩塔拉斯勝利女神**（S 9） 1962 高49.5cm 雕塑

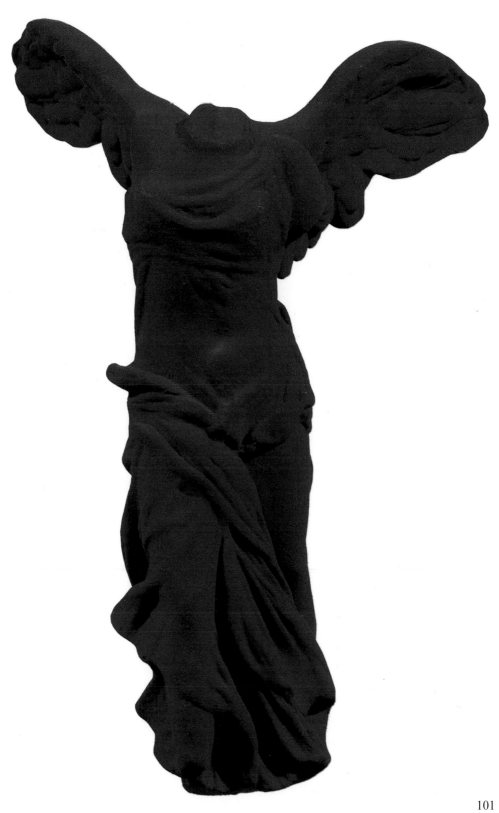

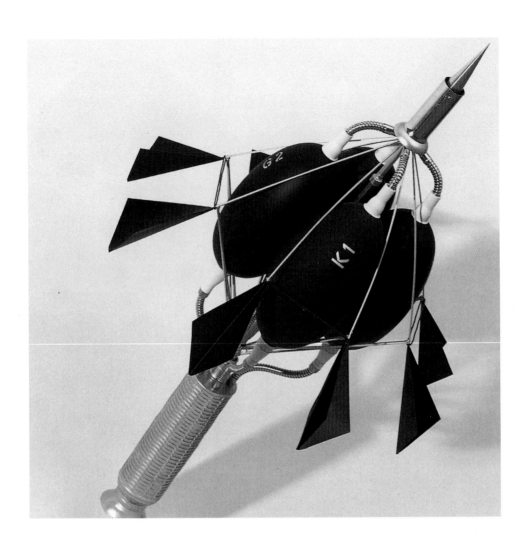

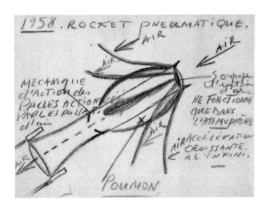

伊夫·克萊因　**氣動火箭**　1962　模型
82×65×77cm（上圖）

伊夫·克萊因　**氣動火箭**　1958　草圖
54×42cm（下圖）

這份在刊名《星期日》右端寫著「一日之報」，左端標著「藍色革命繼續」的第一版，以大篇幅談論「空劇場」觀念，在旁即有此「空中之人」照片，下面寫著：「空中畫家跳入空無」。克萊因借介紹第三者的口吻說這位柔道黑帶四段經常演練騰空的運動（有時下面張網，有時不張，冒著生命危險）。他聲稱不久即要與他前此在聖日耳曼・德・佩所放的一千〇一個氣球升空之浮空雕塑相結合。將雕塑自其台座上釋放出來的想法長期以來縈繞著他，「在今日，一個空中的畫家必須實際到空中去作畫，而他必須沒有玩弄手段，沒有作假地去做，不是駕飛機、跳降落傘、或乘火箭而為，應該是自己挺身勇往，由個人自發之力。一言以蔽之，他必須能夠騰空。」克萊因又自言說：「我是一個空中的畫家，我不是抽象畫家，相對地是一個具象者，一個寫實者。老實說來，要畫空中，我必須親自到場，到這個空中。」是如此，克萊因作騰空表演。

〈騰空〉的表演在攝影為證下只作過一次，克萊因即將此想圖見97頁法與「人體測量」結合。〈人類開始飛翔〉（Menschen beginnen zu fliegen , ANT 96）是多幅人體漂浮狀態的人體測量圖中「騰空」主題最具體的表演，多個人體作飛騰或飄浮空中的動作，技巧是以噴槍於人體四周在畫布上噴出人形，兼在空形人體中作部分人體壓印。〈人類開始飛翔〉象徵著人有從容自我升騰的可能性，也是古老魔術師夢的再現。如克萊因又說：「我們所有人都變成空中的人，我們將同時認識的那往高處、往空中、往空無升騰的吸引力⋯⋯那時，我們人類將獲得完全自由舒張伸展的權利，沒有任何身體或精神上的障礙。」

克萊因「騰空」的意念，讓他在二十世紀六〇年代成為歐洲前術藝術的明星，而且是七〇、八〇年代國際前衛藝術的先驅者。美國藝評家把他看為是「觀念藝術」的始創人之一，「富盧克穌斯」、「偶發藝術」、「表演藝術」和「身體藝術」以及所有新形式的藝術都可能與克萊因的藝術有關。

金畫，星雲圖與火的藝術

　　克萊因的單色畫，由橘黃色開始轉以藍色為主，又由藍色演變為玫瑰紅、金色的表現。這不只在畫上，在海綿雕塑和海綿浮雕或氣磁雕塑上，他都有所表達，而終於他以最高完美的技術呈現出他金的藝術。克萊因的想像向來與奧祕學煉金術有所關聯，在傳統煉金術中製造金子方法的尋求，即是尋求「哲學之石」。在天與地之元素的融合下，在重金屬轉化為金的物質目的之外，還有其奧祕精神的探尋。早在一九四九年，克萊因留居倫敦期間，他就學到了鍍金和輾展金箔的技術。

　　巴黎裝飾美術館一九六〇年二月舉辦了一次多位藝術家的「對抗展」，克萊因第一次公開展出他金色的單色畫〈震顫的單金色〉（Monogold frémissant）（另有兩件「非物質化繪畫敏感區域」（Zone de sensibilité picturale immatérielle））。那是方形或長方形的金箔沾黏於木板上，只一點風吹就震顫不已，像光在水上嬉戲，如此金箔震顫的畫還有〈共鳴〉（MG 16）等作品。除此另有以金箔如方格規律放貼於板上，發出輝閃之光，如〈MG 18〉這樣的作品。這種「單金色畫」（Monogold）克萊因在一九六〇至一九六一年作出數件。

　　克萊因像許多藝術家一樣向來有金錢上的問題，雖有他姨媽不時資助他，但要以昂貴如金子的材料來創作，使他常感拮据。儘管如此，他還是興致勃勃，更進而把金子的實際價值作用轉化帶入藝術活動。他於美術館專家在場見證的情況下，將他的「非物質化的支票」賣給朋友們或藝術愛好者，他要求他們支付金幣或金塊，接著為了將金幣或金塊的價值導入生命神祕元素的循環中，他將其一半還給自然，另一半以不同的方式歸還於人。一九六二年一月二十六日，他與一位支持他藝術的迪諾·布查提（Dino Buzzati）一起到塞納河邊把一些金箔拋到河裡。同年二月圖見170、171頁十四日他又在巴黎為一對美國人勃蘭克福夫婦作一場將「繪畫感性」轉化為攝影資料的活動中，將該夫婦付給他的金子一半扔入

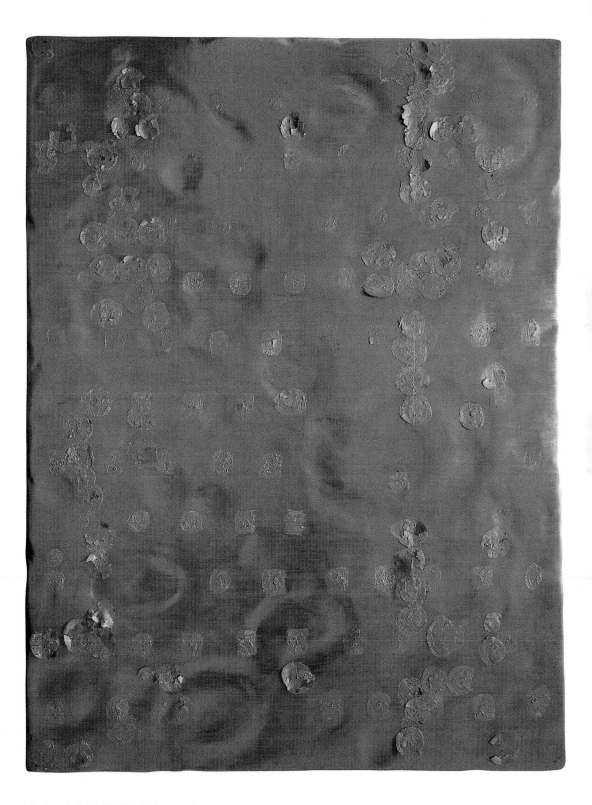

伊夫・克萊因 **沈默是金**（MG 10） 1960 148×114×2cm

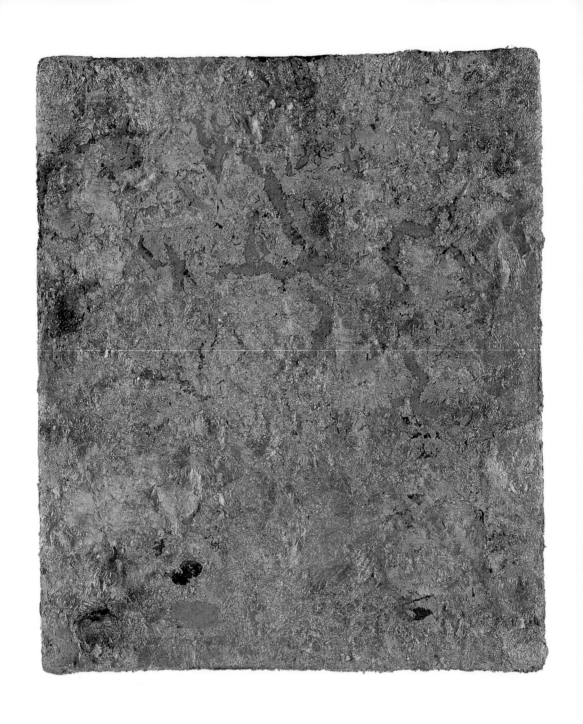

伊夫・克萊因　**無題金單色畫**（MG 3）　1960　14×12cm

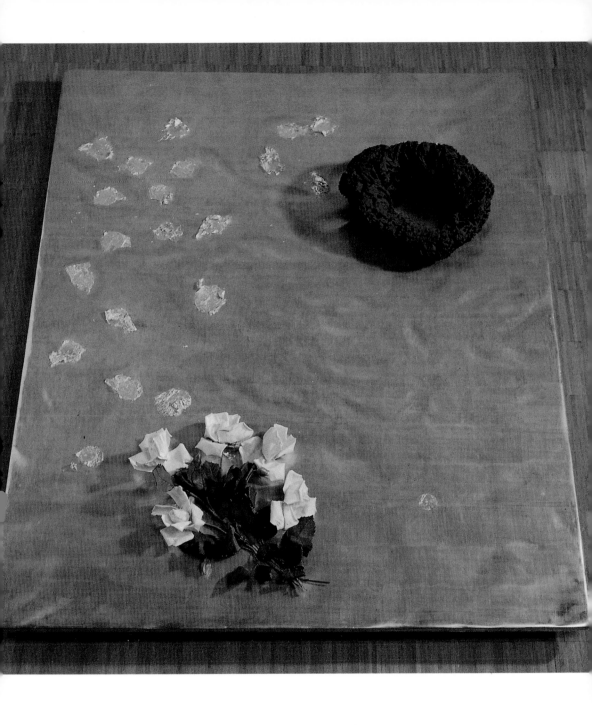

伊夫‧克萊因　**空間長眠於此**（RP 3）　1960　125×100×10cm

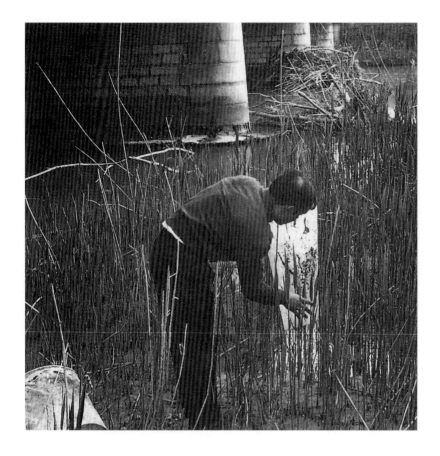

克萊因在盧河岸創作
星雲圖　1960

塞納河中，另一半輾成金箔來做他的金畫。

　　克萊因對金、火、水、土、風等些宇宙形成之元素，都感到興趣，認為都可以引進他的藝術活動裡。一九六〇年的夏天他開車由巴黎到蔚藍海岸海上卡涅（Cagnes-sur-Mer），就實踐了他以水、風、土來作畫的想法。他將一幅塗上藍顏料的畫，捆綁在車頂，一路風雨、塵土襲來，幾個小時的路程，那畫已遭到侵蝕，就形成了他的「星雲圖」（cosmogonies）。一九六二年的一些攝影記錄，拍攝克萊因把畫布放入盧河（Loup）中泡浸或放在盧河出口沙岸邊壓印來處理他的星雲圖。那是河邊的蘆葦草、泥土的凹凸、雨與河水的痕跡。

圖見108-119頁

　　自從克萊因一九五七年在柯列特・阿倫迪的庭園中展出他的〈孟加拉之火──一分鐘藍色之火的畫幅〉後，他就有意尋求在創作中加重火元素的重要性。在巴黎大學索邦（Sorbonne）本

伊夫・克萊因 **星雲暴風雨**（COS 34） 1960 50×65cm

圖見58頁

部的演講中他說了：「火與熱在最不同的各種範疇中都是一種表現手段。因為他們含藏了我們個人切身經驗中不可磨滅的記憶。火很熾熱而且處處皆在，它活在我們心中，在蠟燭中。它自物質的深處湧出而自我隱藏、潛隱、保留，一如恨與耐心。在所有現象中，它是唯一可以清晰地包含善與惡兩種相對價值的。它在天堂中燃燒，也在地獄中。它是對立矛盾的。因此它是宇宙根源之一。」德國克雷費德城浩斯‧朗格美術館（Museum Haus Lange, Krefeld）一九六一年一月十四日至二月二十六日為克萊因作出一個大型展覽：「伊夫‧克萊因：單色藝術和火」（Yves Klein: Monochrome und Feuer），由於館長保羅‧維姆貝（Paul Wember）的鼎力支持，這展覽成為克萊因生前最盛大的展覽，也是此展中克萊因第一次大肆表演了他火的藝術。

　　此次展覽包括了回顧與前瞻的意義。美術館中克萊因的作品分三室陳列：首先是大幅的國際克萊因藍的冥想畫幅，接著是〈玫瑰粉紅，豔藍〉（Le Rose du Bleu, RE 22）的畫幅，然後是單金色的畫幅。除此，另展出三個顏色的海綿浮雕、方碑形象徵的自由雕塑、放在有機玻璃箱中的「純粹顏料」，還有「空中建築」與「水火噴泉」的設計圖。而這個展覽的拔尖展出作品則在

圖見127、129頁

庭園中，一個〈火之雕塑〉（Sculpture de feu），由地下瓦斯管複雜的裝置供應瓦斯，吐出三公尺高的火燄，造成十分壯觀的景況。〈火之雕塑〉旁邊矗立了一堵〈火之牆〉（Mur de feu），由五十個本生燈嘴（寬十個，高五個）構成長方形的一排鐵欄柵，以低壓噴出瓦斯，打出一面藍色火花結的牆。為了要把這些克萊因認為的心中的火留下痕跡，他以紙面靠近火燄烘燒，就成了火的繪畫，如此克萊因將火馴服。

　　克萊因另外火藝術的試驗，是與法國瓦斯試驗中心（French Gas Company's Test Center）合作，在巴黎近郊聖德尼區，一九六一年三月與七月兩次，一管巨大的火燄噴射器在特製的紙板上燒出火痕，做出約三十幅的「火之畫」與「火色之畫」。這與人體測量圖和星雲圖的觀念接近。克萊因也以火痕、火色結合水痕、水色而試驗出另一種畫幅。他令模特兒身上以水打濕，爬

伊夫‧克萊因
無題星雲圖（COS 8）
1960　64×49cm

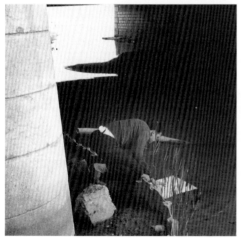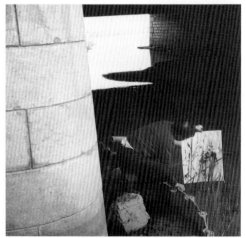

克萊因在盧河邊製作星雲圖的四幅過程攝影　1961

伊夫・克萊因　**星雲雨**（COS 22）　1961　70.5×99.5cm

圖見145-157頁

上紙板印出水痕，然後又以火烘烤紙板，如此紙板上受潮部分較能抗拒火的烘燒而造出如同火燄中央飄浮的影子。

　　克萊因對他火的藝術又作解釋：「總的說來，我的意圖是雙重的：首先記錄人在當今文明中的感性跡象，然後記錄確實孕育出這文明的元素，即火的痕跡。這些都是因為「空」一直是我主要關心的問題，我要確切地說，在空的中心，在人的中心有火在燃燒。」較後他在紐約演講說：「人必須要像自然中純粹的火，溫柔而殘忍，我們可以這樣矛盾地說，唯有如此，人才是真正的個人和宇宙之根本。」

奉獻聖・黎塔的還原物，想在死亡谷立一柱火泉

圖見161頁

　　自幼年起，克萊因便跟著外祖母、姨媽信奉玫瑰十字教，他幾次到義大利卡西亞朝拜聖・黎塔，祈求或答謝聖・黎塔給他力量發展他的藝術。一九六一年二月他又到卡西亞，獻給聖・黎塔一件黏有三塊金子的還願物，那是一個分子格子的透明箱櫃，上層三格分放粉紅色粉、藍顏料粉和細金箔，下層橫格即黏著那三塊金子，中層橫格則放上他書寫的祈願文：「在聖・黎塔給凡間的庇佑下實現：繪畫感性，單色畫，國際克萊因藍，海綿雕塑，非物質，靜態或活動狀態中的陰面或陽面的人體測量圖、裏屍布、火之泉或水與火之泉——空氣建築，空氣都市計畫，地理空間的氣候調節使我們地球表面轉化為再重現的伊甸園——空，空的劇院——所有我的作品邊緣的特殊衍變之作——星雲圖——我藍色的天空，所有我的通般理論——願我的敵人成為我的朋友，如果這樣不可能，就願他們所有加害於我的企圖不致達成，不傷及我。讓我，我和所有的作品都不受傷害。謹此祈願。——伊夫・克萊因，向聖・黎塔的祈禱文與還願物一起奉上，一九六一年二

月於寺院。」

　　這件夾有祈禱文的精采作品一九八〇年於聖・黎塔寺院改建工程中發現。克萊因是為感謝聖・黎塔讓他得以實現他的那些藝術壯舉，當然不在言表的應更是感謝他有諸種發表的機會，他常提到友人的一句話：「如果你不相信奇蹟，那你就太不現實了。」確實，克萊因到聖・黎塔寺院的奉獻，讓他在一九六一年的藝術活動更為活躍，除了德國克雷費德的浩斯・朗格美術館為他作出大型展覽，這一年中他兩次在法國瓦斯試驗中心試驗他火的藝術，並跨洋到美國展覽與旅遊。

　　紐約傳奇性的里奧・卡斯特里畫廊（Leo Castelli Gallery）要為伊夫・克萊因作展覽，對伊夫來說這是何等大事。他與羅特奧興奮趕到紐約，為四月十一日「伊夫・克萊因單色畫」（Yves Klein le Monochrome）的展覽揭幕。這次畫廊只展出克萊因的藍色單色畫可能不是上策，廣面光鮮的白牆壁只掛出大塊的一九五七年時代的藍色單色畫，其餘一無所有，沒有將克萊因這些年發展的其他藝術展出，顯得空空洞洞。少數紐約觀眾捧場說那是「典型歐洲色彩，救世主式的信息」。《藝術新聞》（*ARTnews*）先作註解：「伊夫・克萊因的藍是天空的藍，中古世紀無辜聖者與聖方濟的藍，西方精神上與東方神祕之藍。」接著輕諷了：「是從巴黎共同市場噴射進來的最新甜糖達達」，「法國新達達的新聖像」，而《先鋒論壇報》（*International Herald Tribune*）笑問：「你可見過所有都是藍色的？」《紐約時報》（*New York Times*）語帶雙關道：「我可見到了伊夫・克萊因的藍色（不樂）了」，而據說當時紐約當紅的安迪・沃荷在到場轉一圈後只簡單說一聲：「那是藍色的。」畫展結束時畫廊沒有賣掉一件作品。

圖見118頁上

　　伊夫和羅特奧在紐約藝術家們喜歡去的卻爾西旅館（Chelsea Hotel）住了兩個月，他在旅館裡作了演講，倉促準備，引起不少質疑。他原想與紐約藝術家多見面相談，他認識了巴爾涅特・紐曼（Barnett Newman），阿德・萊因哈特（Ad Reinhardt）和拉里・黎維爾（Larry Rivers），也在那裡見了長居該城的法國現成物藝術家馬塞爾・杜象（Marcel Duchamp），但都是短暫的會面。

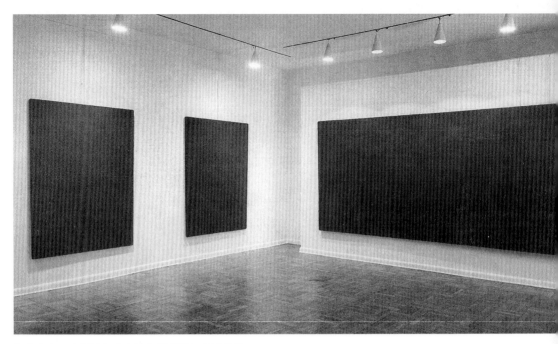

紐約李奧‧卡斯杜里畫廊的克萊因單色畫展現場　1961

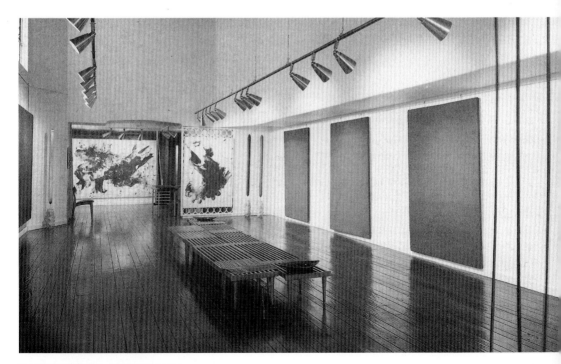

洛杉磯德灣畫廊的克萊因個展現場　1961
伊夫‧克萊因　**無題星雲圖**（COS 24）　1961　105×75.5cm（右頁圖）

他很想結識馬克‧羅斯科（Mark Rothko），他認為那是他的先驅者，但據說羅斯科見了他一眼就掉頭走了。

五、六月間，伊夫與羅特奧飛往洛杉磯，那裡德灣畫廊（Dwan Galley）為他作展覽，畫廊女主人維琴尼亞‧德灣（Virginia Dwan）在八〇年代回憶說：「加州的藝術圈在克萊因和他的作品前相當困惑。幾位收藏家對他的靈感作了反應，另一些生氣了，感到凌辱受騙。看到克萊因信心滿滿，有幾位觀者摸不著頭緒。大家好像看到了一個人潛水，清清鼻子，再繼續潛水，如此不停，卻沒有一個人願跟他一起潛到水裡。」

圖見118頁下

也許美洲太遠，聖‧黎塔鞭長莫及，美國人並沒有如伊夫想像的張開雙臂擁抱他，這個家中獨子，從來祖父母、雙親、阿姨都呵護的，在巴黎藝壇鬧得轟轟動動的他，頓感失望失落，他跟羅特奧說他覺得孤單而且老了。話雖如此，在美期間，他還是高高興興，與羅特奧由人陪同到處玩耍。一天他們到離死亡谷不遠處，伊夫堅持一定要到死亡谷，要在那裡擺置他的藝術。大家說死亡谷不遠，但他們不會深入該地，然而他還是以為會到那裡，不斷追問他們是不是已經到了。伊夫一心想到死亡谷立上一柱火泉。

為新寫實主義者塑像──行星浮雕

以彼耶‧雷斯塔尼（Pierre Restany）為首的「新寫實主義者」（Nouveau Réalisme）團體一九六〇年十月二十七日在克萊因巴黎第一鄉村街十四號的家宣布成立，阿曼（Arman）、杜弗瑞尼（Francois Dufrêne）、漢斯（Raymond Hains）、克萊因（簽名伊夫單色畫者）、海斯（Martial Raysse）、斯波耶里（Daniel Spoerri）、丁格力（Jean Tinguely）、維勒格列（Jacques Villeglé）及未出席的塞撒（César Baldaccini），羅迭拉（Rotella）九人是共同起創者。克萊因準備了九份顏色紙（七份藍色，一份粉紅色，

一份金色），由雷斯塔尼手寫了幾行字，下面眾人簽名。較晚妮
基・德・桑法勒（Niki de Saint Phalle）克里斯多（Christo）和戴
像（Gérard Deschamps）也加入了此團體。「新寫實主義者」的
旨意是要將現實呈現出如一件「寫實」的作品一般，藝術家的創
作活動在於其展示本身，展示本身就是一件藝術品。這不是自
己的審美創造，而是由藝術家選擇的一種「現實」所反映出的
審美，由此可見證藝術家的敏感性。雷斯塔尼提出了「都市文明
的詩感」。「新寫實主義者」團體成立後不久，在義大利米蘭阿
波里奈爾畫廊有了第一次集體展示。在巴黎則是次年（一九六一
年）五、六月間在J畫廊作出「達達之上四十度」（A quarante
degrés au-dessus de Dada）的展覽。他們明確認同達達運動且呈現
出其延續與超越。雷斯塔尼撰寫一文闡明：「新寫實主義者的熱
切追求，在於詩感之發現，在現代奇蹟的偉大秩序中達達現成物

克萊因與友人攝於阿波里奈爾畫廊。左起羅特奧、巴黎畫廊業者尚‧拉蓋德（Jean Larcade）、阿波里奈爾畫廊主人居伊多‧勒‧諾其、伊夫‧克萊因、彼耶‧雷斯塔尼與瑪莉納‧諾茲（Marina le Noci）1961

克萊因於阿波里奈爾畫廊開幕式，右為藝術家彼耶羅‧曼佐尼（Piero Manzoni）1961

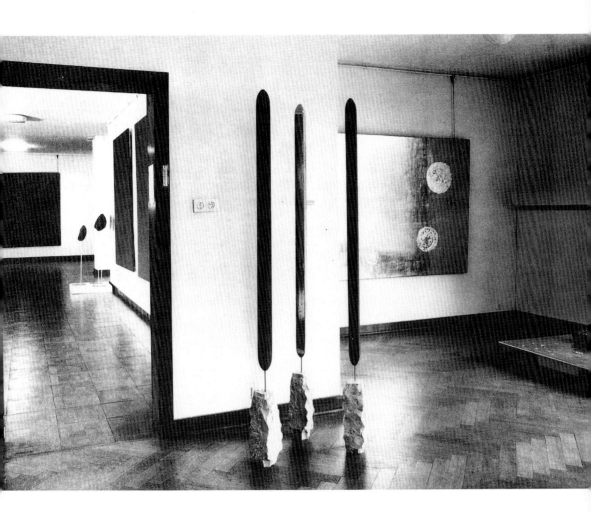

的詩感之發現。」大家七月至九月間在尼斯的穆拉投爾畫廊和羅
斯蘭修道院作「第一次新寫實主義者節慶」（Premier Festival du
Nouveau Réalisme），但到了十月八日，克萊因、海斯和漢斯宣布
「新寫實主義者」團體解散。

　　一九六〇年十月至十一月間，克萊因為阿曼、漢斯、海斯、
雷斯塔尼和丁格力等人製作人體壓印，一條長六公尺的布料壓印
上這些新寫實主義者的身體痕跡，並簽上他們的名字，張掛在巴
黎凡爾賽門的大展覽場前示眾。這樣的事十分具挑逗性，有人自
布條撕下大塊有簽名的部分，自此克萊因的這件名為〈人體測量
裹屍布2〉（ANT SU 2）的作品以「L'Attendat」（行凶）之名進
入藝術史。像這樣的「人體測量裹屍布」之作，一九六二年三月

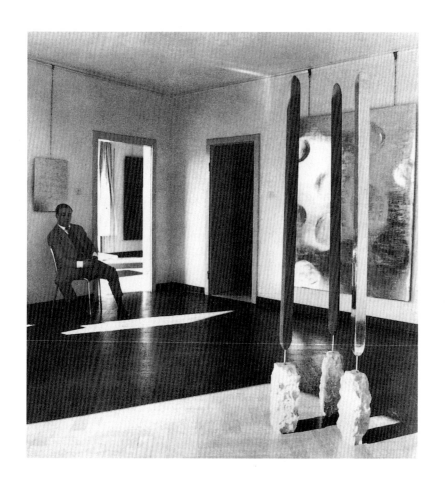

克萊因又在他的第一鄉村街的家中製作了〈簾卷詩篇〉（Store poème）的作品，有阿曼、巴斯卡（Claude Pascal）和雷斯塔尼共同參與。除了克萊因將這些人的身體壓印出來之外，另印有阿曼的〈物件的步態〉（Allure d'Objet）、巴斯卡的一則散文詩和雷斯塔尼的一篇文章。在此之前的一、二月間，克萊因開始了為「新寫實主義者」塑像的計畫。他以石膏將阿曼、海斯和巴斯卡的身體在膝蓋以上整個鑄出石膏模，預計翻成銅並噴上藍色置於金色的背景前，但結果只有阿曼的塑像在克萊因逝世之後翻成銅，一九六八年由法國國家收藏。這也是克萊因第一件為法國國家收藏的作品。

　　克萊因在美國旅行的時候，正好蘇聯的太空人尤利・卡格林乘火箭升太空回地球。卡格林表示地球遠看起來像似藍色，這

克萊因於浩斯・朗格美術館單色畫展場　1961

克萊因在浩斯・朗格美術館的「空」室中 1961 (右頁圖)

圖見174~176頁

增強了克萊因認為地球是一個藍色的星體的信念，也讓他從空、太空或宇宙起源星雲狀態的玄想，落實回到地球。其實他早在一九五七年就將一個地球儀塗成藍色，現在他要將地球上一塊塊的海洋和陸地以藍色的浮雕畫面呈現出來。在巴黎他買了許多法國地區的立體地圖，塗以國際克萊因藍，如在一九六一年八月做出法國格倫諾柏地區（Région de Grenoble）的〈地球浮雕18〉（RP 18），除了藍色地球浮雕，克萊因做了兩個粉紅色以月球與火星表面圖片為底的星體浮雕。他又計畫製作銀河星系、浮雕，但時間已經不容許他了。

圖見138、189頁

藍花冠的婚禮，喪亡預告

伊夫・克萊因要與多年相處的德國女友羅特奧・于克結婚了。婚禮訂於一九六二年一月二十一日星期天在巴黎舉行。對於這個婚禮，克萊因精心設計，他要將自己的婚禮籌辦成他活藝術的最大作品，要懾人眼目、有戲劇性、盛大壯觀。這個在巴黎名為香榭聖尼古拉（Saint-Nicolas-des-Champs）教堂的婚禮，邀請卡首先便十分特殊出眾，以藍、金、粉紅三種顏色印出文字，蓋上克萊因得有的可能是聖・塞巴斯汀弓箭手團的藍色騎士徽章，飾以玫瑰花與蜜蜂縈繞的線紋，象徵著伊夫與羅特奧一路走過的愛與工作的生命。婚禮上羅特奧頭頂著藍色花冠，由婚妙固定住。伊夫穿著聖・賽巴斯汀團騎士的禮服、大斗篷和羽飾的帽子。婚禮進行時教堂中響起「單音交響曲」，聖・賽巴斯汀團的騎士護衛隊列行向結婚人致敬，新郎、新娘及觀禮來演在護衛隊舉起交叉的寶劍下穿過，以受祝福。教堂禮成，伊夫向親友們宣布羅特奧已經懷有孩子，眾人鼓掌歡呼，接著到蒙帕納斯的「圓屋頂」餐宴，大家喝藍色的雞尾酒。

婚禮自頭至尾由攝影家哈利・荀克拍攝下來。彼耶・雷斯

克萊因在浩斯·朗格美術館展出
〈火之牆〉和〈火之泉〉作品
1961（上圖）

浩斯·朗格美術館庭園中的〈火
之泉〉裝置作品（右圖）

塔尼寫說：「這宗教儀式的婚禮是單色畫家最成功的行動表演之一。」克萊因親近的藝術家朋友如阿曼和克里斯多，都在他們的作品中表現出了這場天仙式的婚禮，這些後來在尼斯的現代美術館可以看到。克里斯多與克萊因合繪了〈婚禮之日羅特奧與伊夫的畫像〉（Portrait de mariage d'Yves Klein et de Rotraut Uecker），這件作品由於克萊因在結婚不到五個月後突然逝世而沒有完成。

圖見172頁

早在一九六〇年，克萊因就已預告過他的死亡。他的「星球浮雕」第三號〈空間長眠於此〉（Ci-gît l'Espace, RP 3），一塊塗成金色黏上金箔的板上，左下角置上一束白玫瑰，右上角放一個藍色海綿圈。那原為埋葬他的「空間」的作品，一九六二年的三月三十日，克萊因異想天開，自己鑽到此塊板下，只露出頭請人拍攝了照片，說來十分不祥。一月他的婚禮大功告成後，為他「新寫實主義者」的朋友們塑像，好像急於要把他對朋友的印象留下，三月初巴黎裝飾美術館第二屆的「對抗展」（Antagonismes ll: l'objet）中，克萊因展出「空氣建築」（L'Architecture de l'air）和「氣動火箭」（Rocket pneumatique）的模型，這是與羅傑·塔庸（Roger Tallon）合作的工業與藝術結合的產品，一方面他對他嚮往的伊甸園，有湖有林園的氣候宜人之地的構想，充分發揮，另方面又準備出由空氣壓縮而啟動的一去不復返的火箭，這豈不是暗示此非物質主義者有朝一日就捨棄他不能真實現的伊甸園，乘搭火箭出發騰入空無？

圖見107、130頁

圖見102頁

五月十二日，國際坎城電影節中，克萊因參加拍攝有關他活畫筆的一部短片Mondo Cave的放映，他原十分興奮，穿著無尾禮服，駕駛他藍色的勞斯萊斯轎車而到。然而在放映之後他十分不快地走出，他感到那電影製作者歪曲了他的藝術創作歷程。這部短片原應有二十分鐘，卻縮短為五分鐘。片中的配樂單音交響曲倒是如預期地以D大調的主音奏出，接著就由膠片快速轉動弄出蕪雜無章的音響；塗上藍顏料的模特的動作變得既色情又可笑，一點都不是克萊因所發揮的「人體測量圖」觀念的紀錄。他原想他是那天的明星，將要受到眾人喝采。結果落到不只是空想，而且更受到屈辱的感覺，就在當天晚上，克萊因有了心臟病的徵兆。

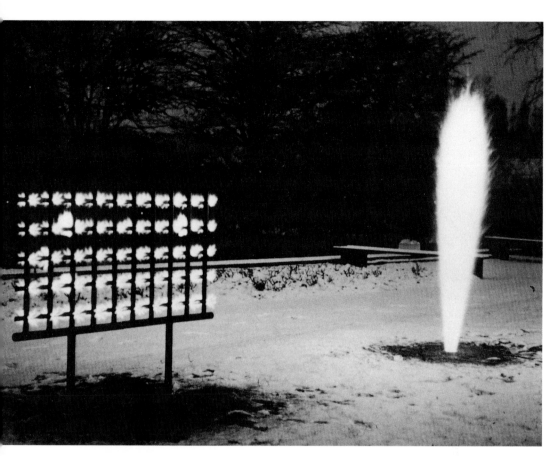

伊夫・克萊因 **火之牆與火之泉** 浩斯・朗格美術館庭園 1961

伊夫・克萊因 **火之牆與火之泉** 草圖 1959 37×54cm

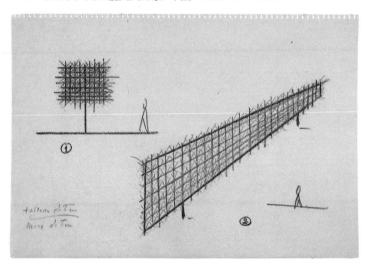
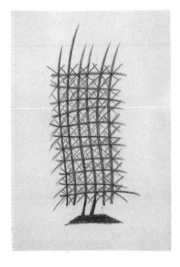

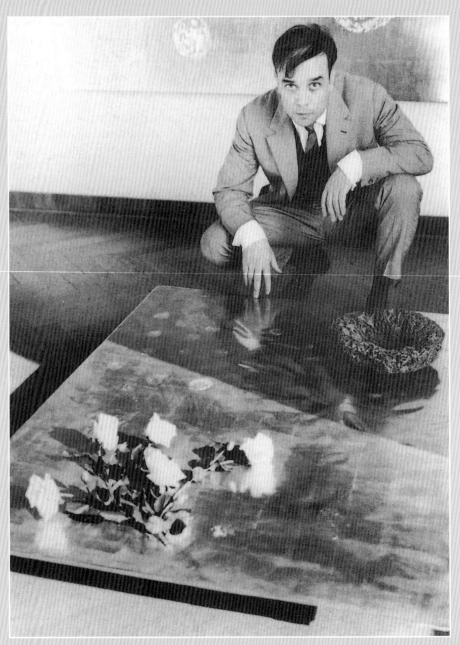

克萊因與作品〈**空間長眠於此**〉 浩斯・朗格美術館 1961

伊夫‧克萊因
**有空氣調節的城市——
通向技術伊甸園**
克萊因與建築師克勞德
‧派倫（Claude Parent）
合作 1961 草圖
26×36cm

　　三天之後，克萊因和丁格力、雷斯塔尼參加巴黎裝飾美術館的一場辯論，該館安排他們與一位專長於空氣壓縮的工業技術家談論空氣建築的可能性。這人把他們看成蠢蛋，克萊因變得失控，對著丁格力、雷斯尼孩子氣地喊說：「你們什麼也沒做，什麼也沒說，你們完全不是來幫我忙的。」如此失態實在是個災難，克萊因應該自感羞愧。辯論會後與羅特奧和雷斯塔尼步行到克勒茲畫廊（Galerie Creuze），參加雷斯塔尼為「新寫實主義者」籌辦的「出示」展覽，展中有克萊因為阿曼作的塑像。一路上伊夫沉默而蒼白，他說要坐下，就停在酒吧喝了一杯白蘭地，到了畫廊他胸部肩部劇痛。這是他第二次心臟病發作，大家把他送去看醫生。

　　醫生告誡他要十分當心，如果他想活下去的話，就不可劇

伊夫・克萊因
無題雕刻（ S 11 ） 1961
99×36cm

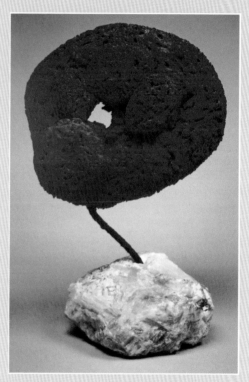

伊夫・克萊因　**無題海綿雕塑**（SE 33）　1961　42×37×20cm（左圖）
伊夫・克萊因　**紅海綿雕塑**　1960（右圖）

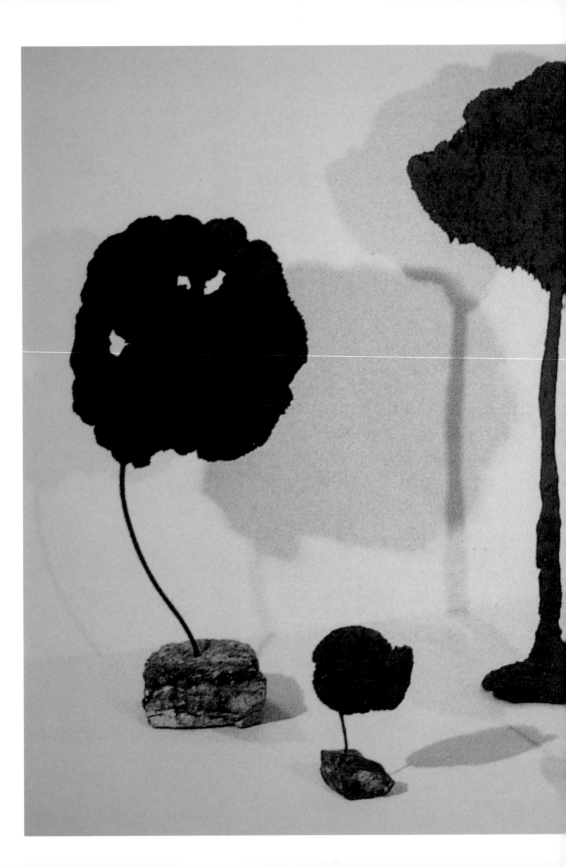

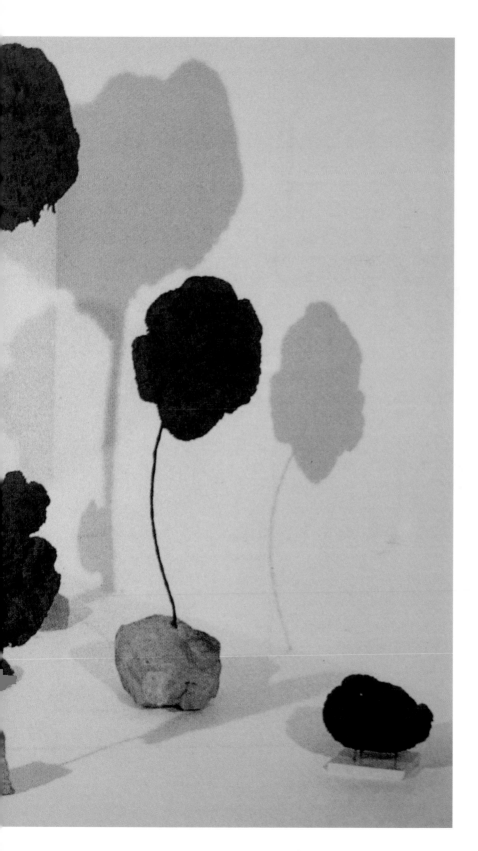

伊夫・克萊因　**火星**（RP 1）　1961　42.5×31cm
伊夫・克萊因　**無題行星浮雕**（RP 4）　1961　54×38cm（右頁圖）

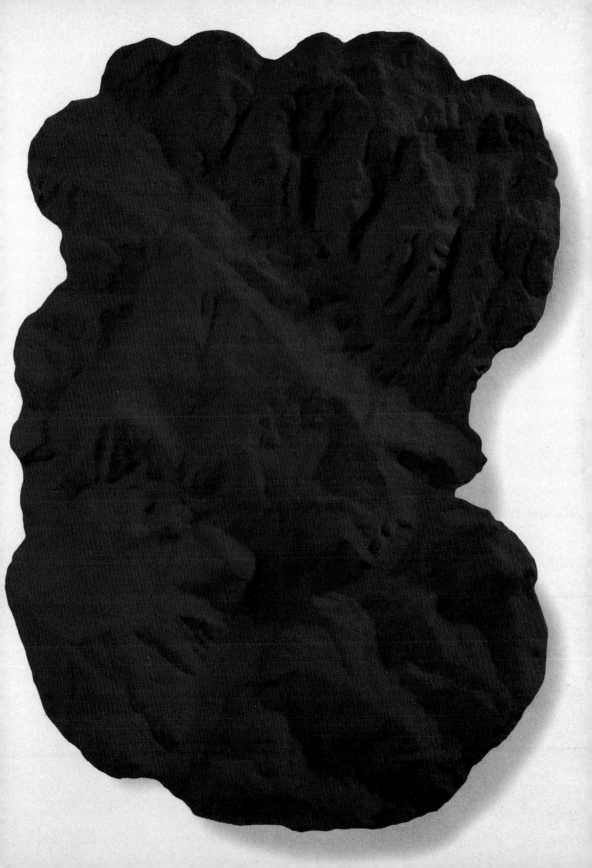

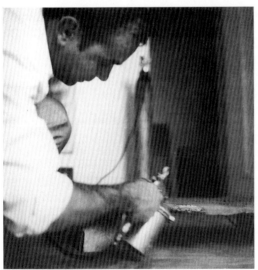
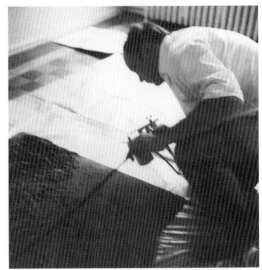
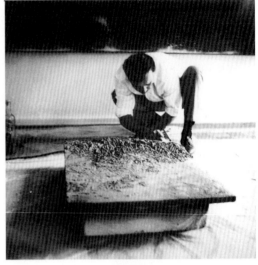
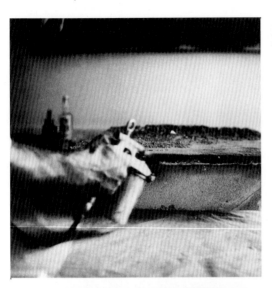

克萊因製作法國格倫諾柏地區的地圖浮雕

伊夫・克萊因 **格倫諾柏地區**（RP 10）　1961　86×65cm

烈活動。這讓他十分沮喪,一個晚上在「圓屋頂」晚飯後,已經成為他朋友的飯館老闆送他直到家門口,克萊因對他說:「糟透了,醫生硬說我得留在家裡,只允許極少的活動。在日本時我服用一些刺激藥品是為了幫忙柔道的成績,你看我現在!你是知道我的,要我躺下來不動可是大問題,那是完全不可能的。」三個星期後,兒萊因躺了下來,在他巴黎蒙帕納斯附近第一鄉村街的家。那是一九六二年六月六日下午六時。兩個月後,八月六日,兒子伊夫誕生於尼斯。

克萊因之死

　　伊麗斯·克蕾爾在她的《伊麗斯時代》的書中追述她正準備出發到威尼斯,在六月中旬威尼斯雙年展為她的畫廊作活動,羅特奧打電話給他:

　　—哈囉!伊麗斯嗎?我是羅特奧,妳知道,伊夫死了。

　　—妳在說什麼?羅特奧,這不是開玩笑的時候,我就要出發到威尼斯了。

　　—是的,我跟妳保證,他真的死了,你可以來看他躺在床上。

　　伊麗斯掛斷電話,無法置信,他才三十四歲,運動員的身體,健健康康的。她打電話給伊夫的新畫商塔利卡,塔利卡證實了。消息傳開,大家都跑到畫廊,震驚錯愕又拒絕接受這個事實。大家寧可想這是伊夫玩出的新花樣,假裝自己死了。

　　事情真是真祕不可言,五月十三日美國畫家法蘭茲·克蘭恩(Franz Kline)去逝。超現實畫家瓊·米羅以為是克萊因,給羅特奧發個弔唁的短箋。伊夫把這信放在口袋裡,不時拿出來給朋友看,當著玩笑。六月二日,他寫信給米羅:「這個便條,就僅是要告訴您說,我活得好好的。」但伊夫似乎已預見了他的死

伊夫·克萊因
無題行星浮雕(RP 12)
1961 96×69cm

亡。五月二十六日，他寫信給他的美國朋友拉里‧黎維爾（Larry Rivers）：「十天以前，我心臟病發作了一次，可能還會發作。」羅特奧說他好像都準備好了，他跟她說兒子出生就叫伊夫，要請阿曼作代父。他計算好要給羅特奧留有足夠的錢用，又回了所有該回的信。的確，好友日本藝評家瀨木慎一（Shinichi Segi）收到他註明日期六月六日寫的信，瀨木看信封郵戳的確十分清楚地印著六月六日。瀨木想，那信應是伊夫在五日過到六日時的半夜寫的，可能馬上寄，六日早晨寄出，信上他又提到心臟不適的事：「兩個星期前，我有輕微的心臟病發作，我必須休息幾個星期……。我想六月十五日到海上卡涅……。」伊夫沒有去海上卡涅，他去了他常玄想的「空無」之境。

五日至六日凌晨三、四點的時候，有人敲門，羅特奧記得說伊夫叫她去開門看看是誰，那是一位德國建築師，想來見伊夫。羅特奧沒有讓他進來，但是他那幾記敲門聲響動整個差不多是空的公寓，像個警鐘。六日早晨，不常見的伊夫的父親弗瑞德來看他們，因為醫生朋友打電話給他，又約他午餐，告訴他伊夫心臟確有問題。他十分擔心趕來，叫伊夫馬上到南部渡假。弗瑞德設想周到，說可以請一個人幫忙家事，這樣羅特奧與伊夫都可以充分休息。羅特奧也該休息，因為她懷有孩子。他還叫他們乘火車或飛機去，伊夫的汽車可以運到尼斯。弗瑞德會打電話給阿曼，請他把車開到海上卡涅。伊夫說他正忙得很，馬上跟人要有約會。

伊夫要跟他的新畫商或什麼人談事情，據說他們談得投契，新畫商認為伊夫要價太高，合約沒有談妥，但伊夫說了不少話，吃了很多東西，又喝了酒，然後表明要回家休息，因為醫生囑咐多休息。到了公寓門口，電梯不走，他爬樓梯上樓，到了家又跟羅特奧大講他的藝術計畫，他說如要依醫生勸告，只畫一些「袖珍小品」，不如大大放手來從事「非物質」的作品，這樣他就可以完全不用體力勞動。接著一位朋友來訪，談一些到南方渡假的細節。

客人走後，伊夫和羅特奧兩人靜下來時，伊夫決定休息了，

伊夫‧克萊因
月球（RP 21）
1961　95×65cm

伊夫・克萊因
無題海綿浮雕（RE 8）
1960 68×22.6cm

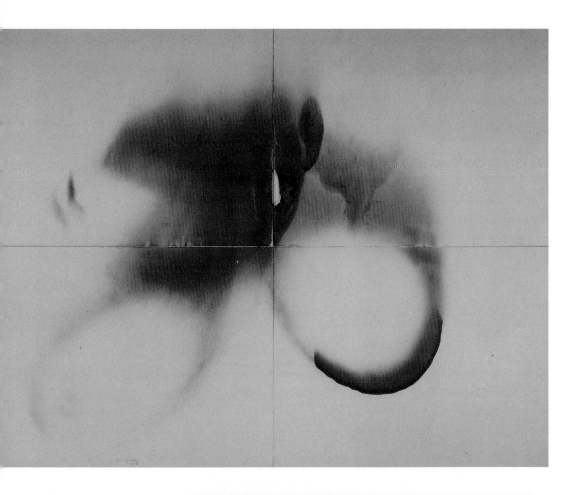

克萊因製作火之畫（F 25)的
過程(右圖)與成果作品(上圖)
1961

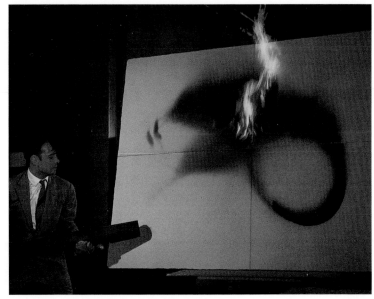

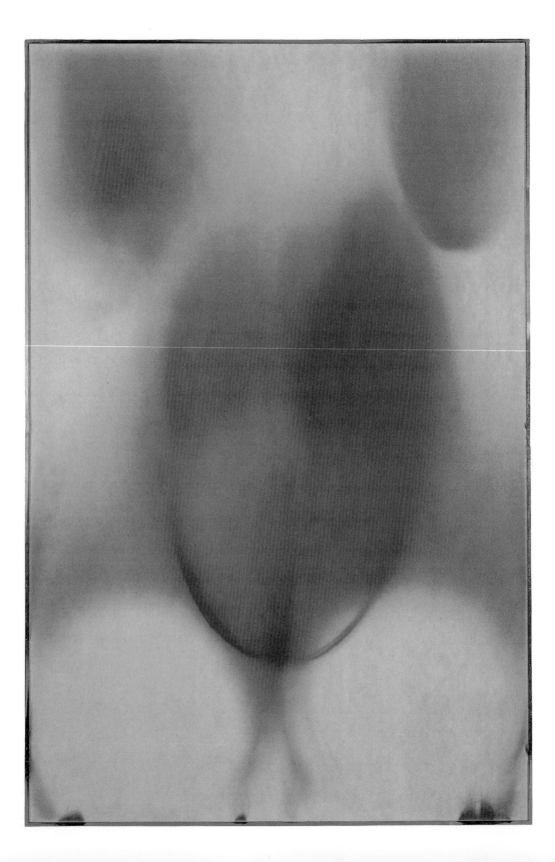

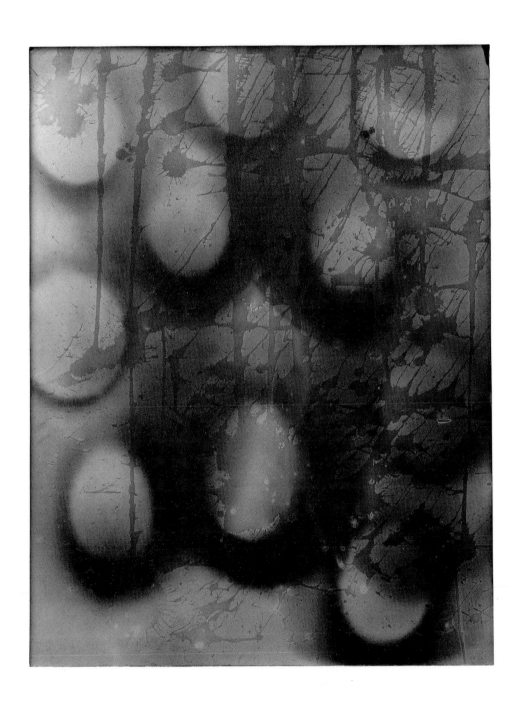

伊夫・克萊因　**無題火之畫**（Ｆ13）　1961　65×50cm
伊夫・克萊因　**無題火之畫**（Ｆ3）　1961　146×97cm（左頁圖）

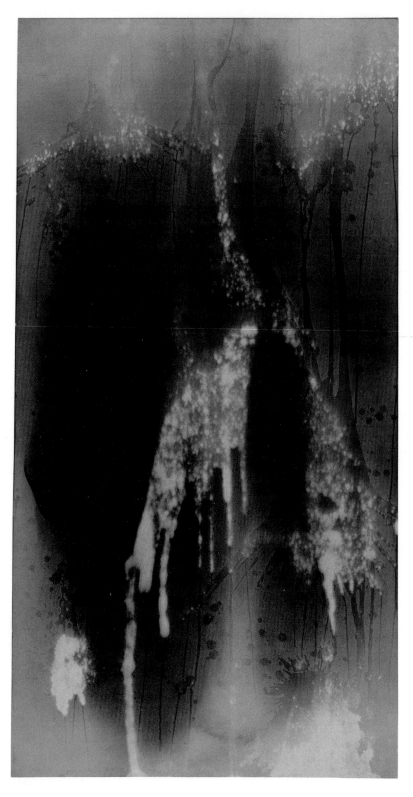

伊夫・克萊因
無題火之畫
（F 27 I ） 1961
250×130cm

伊夫・克萊因
火之夢 (右頁圖)

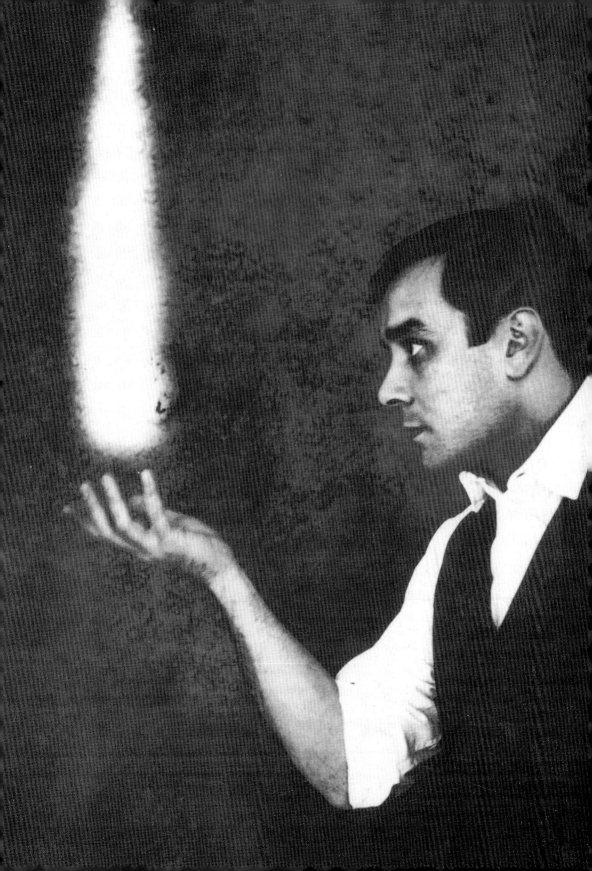

他坐在床上，接著躺下，羅特奧送給他一個飛吻，像平常一樣說一聲「我愛你」，而伊夫急忙回答她：「不要這樣說，絕不要這樣說。」這是他從沒有過的，好像他怕羅特奧如此說要與他話別一樣。過一些時間，他要羅特奧去找醫生，「我覺得怪怪的」。羅特奧離開房間去打電話。回房時伊夫的身體已挺直，口吐白沫。醫生來時已乏術可施，那差不多是下午六點鐘的時候。阿曼不久趕到，而醫生轉去弗瑞德那裡告知兒子的事。

羅特奧回想她在尼斯認識伊夫。夏天結束大家要分手時，伊夫對她說：「我不知道是否會再見到妳，我要作一個展覽，讓我要走一條十分危險的路，我想我可能會這樣死去。」丁格力認為要回溯到伊夫為格森克欣歌劇院作裝飾時，他用了大量海綿浸在藍色顏料中，他必須把海綿泡在一種人工樹脂中讓它變硬，才染上藍色。那時他每天工作十二小時，沒有帶面罩。伊麗斯·克蕾爾則認為是那藍色顏料的丙酮溶劑殺害了他，因長期接觸那溶劑，讓他心臟動脈硬化。伊夫自己說他早期因練柔道服用刺激品，有人懷疑他繼續服用興奮劑之類的，伊麗斯說不會的，在她與伊夫合作期間，她從來不覺得伊夫如此。話說回來，克萊因之死，應較是工作用的化學品滲入體內的關係，再則即使他不服用興奮劑，他總是對工作太過興奮狂熱，常不休不眠又急急忙忙地猛烈從事，如此傷身喪生。

去世前不久，克萊因在日記上寫下：「現在我要到藝術之外、感性之外、生命之外。我要到空的中間。我的生命必須像一九四七年我的交響曲，一個持續的音響，自開始與結束之中解放出來，在時間之內同時又是永恆，因為它沒有開始，沒有終結……。我要死去，而人們可以談到我：他死了，所以，他活著。」

伊夫·克萊因
無題火之畫（Ｆ 31）
1961 61×39cm
（右頁圖）

151

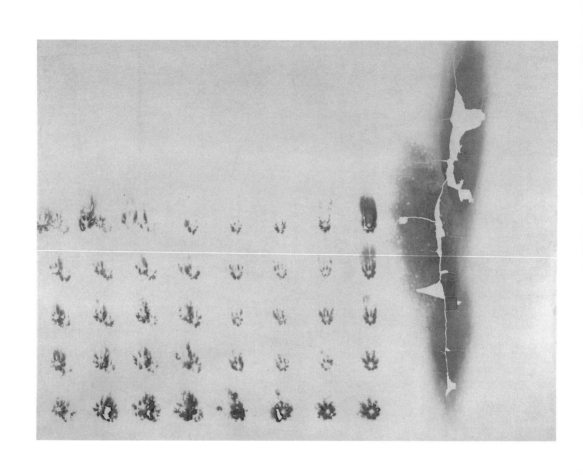

伊夫・克萊因 **無題火之畫**（F 55） 1961 158×220cm

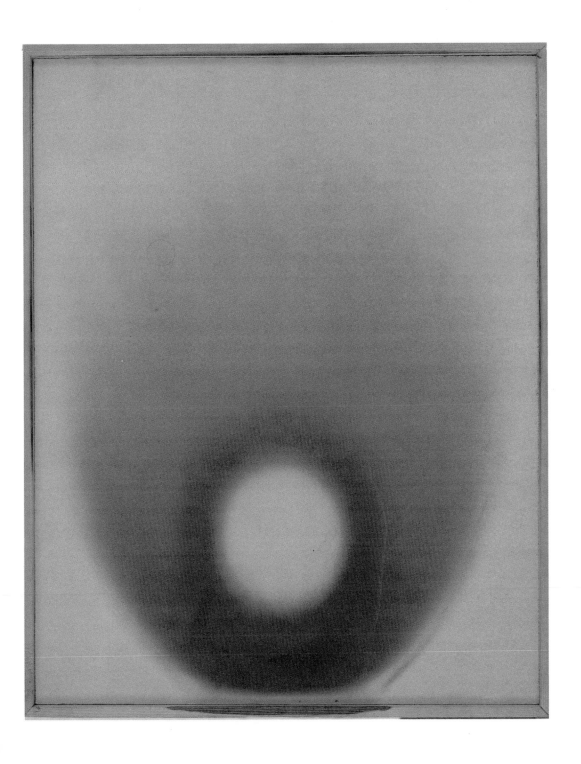

伊夫・克萊因　**無題火之畫**（F 64）　1961　53×34.5cm

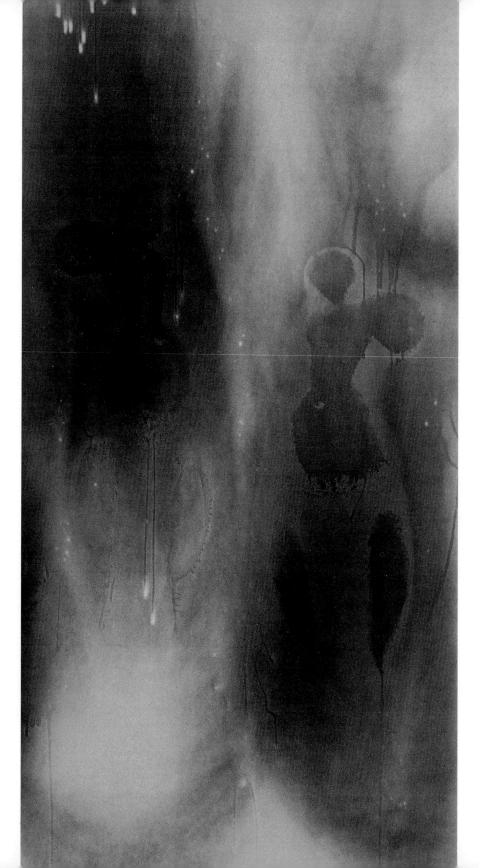

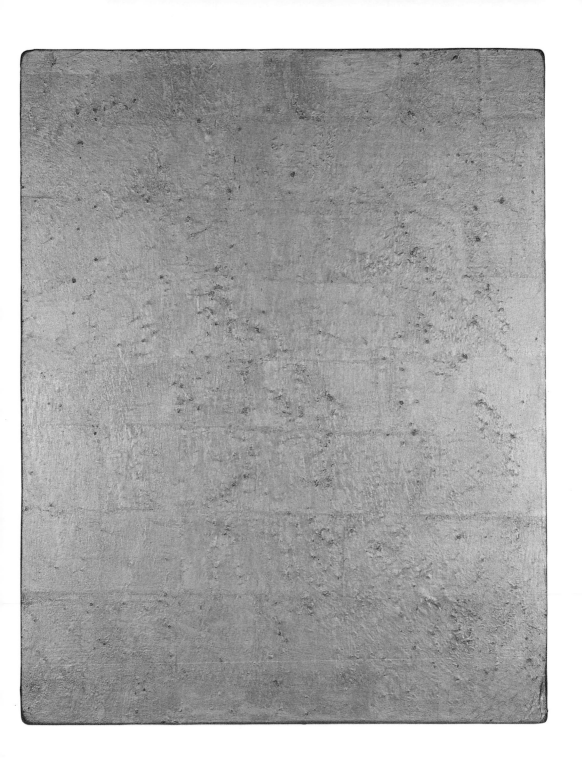

伊夫‧克萊因　**無題單金色畫**（MG 6）　1961　60×48cm
伊夫‧克萊因　**無題火之畫**（F 80）　175×90cm（左頁圖）

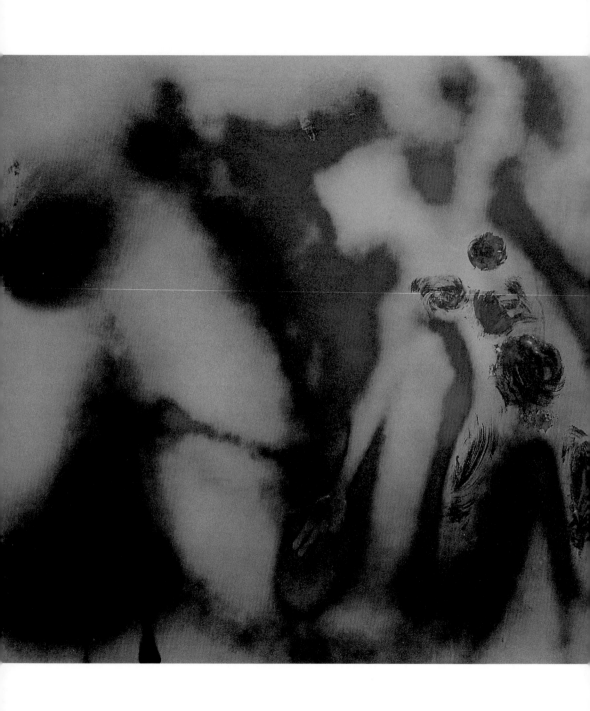

伊夫・克萊因 **無題色彩火之畫**（FC 1） 1961 141×300cm

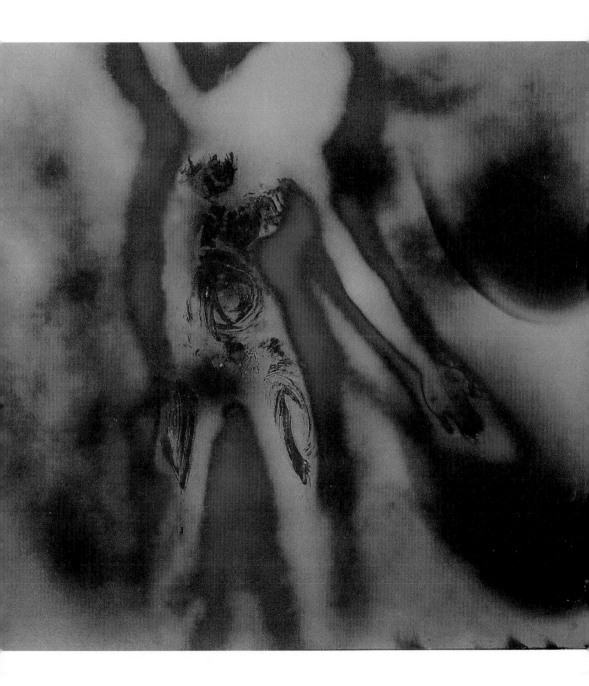

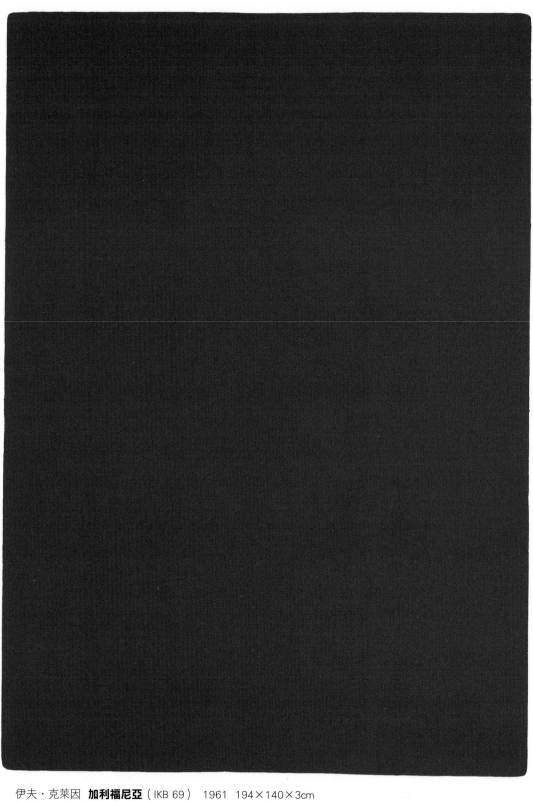

伊夫・克萊因 **加利福尼亞**（ IKB 69 ） 1961 194×140×3cm

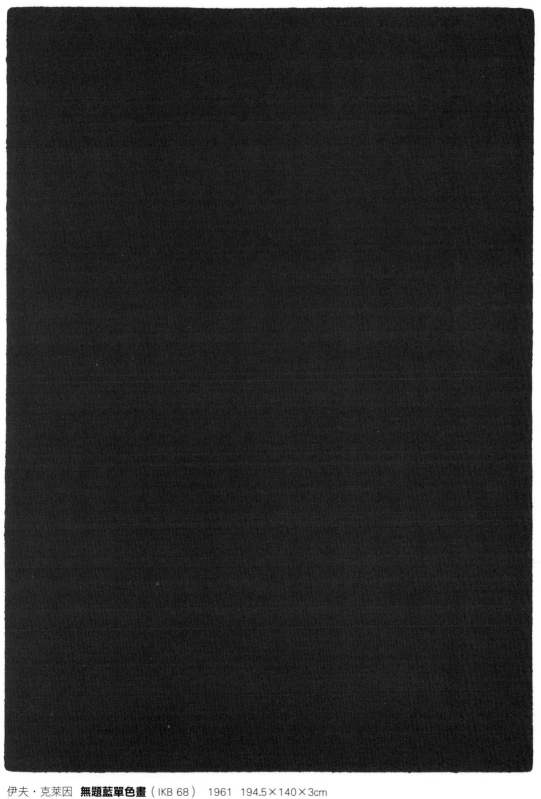

伊夫・克萊因 **無題藍單色畫**（IKB 68） 1961 194.5×140×3cm

伊夫・克萊因 **克雷費德三聯畫**（PGB） 1961 每件32×23cm

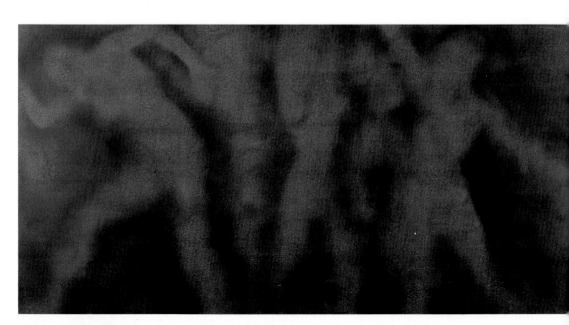

伊夫・克萊因 **廣島**（ANT 79） 約1961 139.5×280.5cm

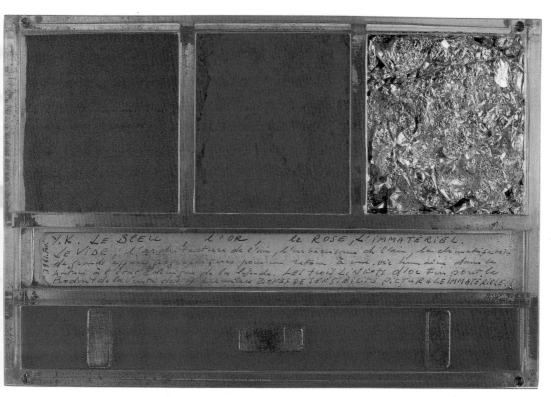

克萊因奉獻給卡西亞寺院作為感謝聖‧黎塔的還願物　1961

卡西亞寺院的修
女捧著1961年2
月克萊因奉獻致
謝聖‧黎塔的還
願物　1999

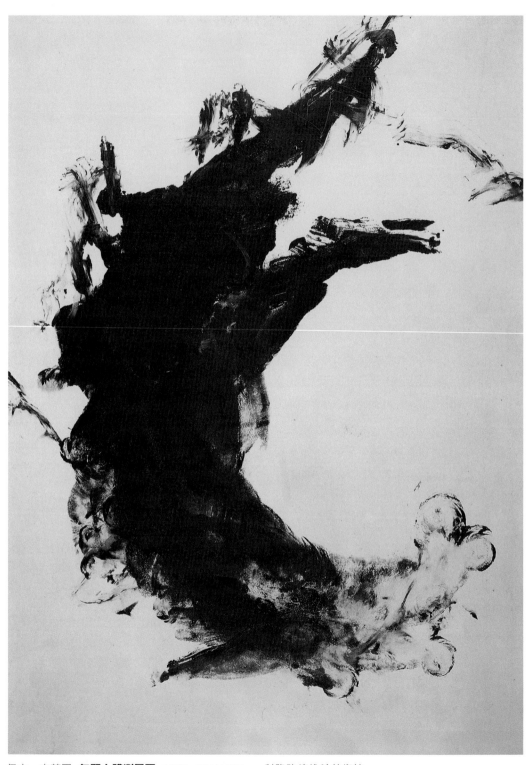

伊夫‧克萊因 **無題人體測量圖** 1960 194×127cm 科隆路德維希美術館

162

回溯蔚藍海岸少年時

克萊因曾表示他愛用的藍是蔚藍海岸的藍，尼斯城天空與海水的藍。這要回溯他生在尼斯，在蔚藍海岸徜徉，在那裡長大成人的故事。克萊因的父親弗瑞德·克萊因（Fred Klein）、母親瑪麗·雷蒙（Marie Raymond）都是畫家。弗瑞德·克萊因畫一種印象主義的畫，把自己歸類為點描派。瑪麗·雷蒙由自學和函授習得繪畫基礎，進而從事抽象創作，成為活動巴黎的第一位無定形繪畫女畫家。

弗瑞德不是法國人，原名叫弗里茨（Fritze），是一個荷蘭商人到印尼爪哇墾植，娶了爪哇女為妻生下他，他滿二十歲時到歐洲來求學，決定走繪畫的路子。幾年後，弗瑞德在蔚藍海岸海上卡涅的小山丘上弄到一棟人家廢棄的房屋，每年夏天去整修，當著工作室用。海上卡涅到處都是金合歡樹，許多畫家像雷諾瓦、莫迪利亞尼、勃拉克、蘇丁等人夏天都來此渡假作畫。瑪麗·雷蒙的祖父是尼斯製香水用花卉的批發商，父親是藥商，姊姊嫁給醫生。因為姐夫是醫生，有畫家病人，瑪麗跟這方

尼斯新寫實主義節慶海報 1961.7

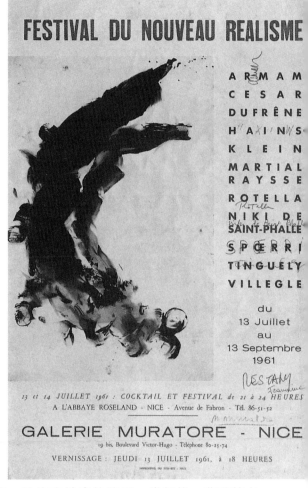

FESTIVAL DU NOUVEAU REALISME

ARMAM
CESAR
DUFRÊNE
HAINS
KLEIN
MARTIAL
RAYSSE
ROTELLA
NIKI DE
SAINT-PHALLE
SPOERRI
TINGUELY
VILLEGLE

du
13 Juillet
au
13 Septembre
1961

13 et 14 JUILLET 1961 : COCKTAIL ET FESTIVAL de 21 à 24 HEURES
A L'ABBAYE ROSELAND · NICE · Avenue de Fabron · Tél. 86-51-52

GALERIE MURATORE - NICE
19 bis, Boulevard Victor-Hugo · Téléphone 80-25-74
VERNISSAGE : JEUDI 13 JUILLET 1961, à 18 HEURES
IMPRIMERIE DU SUD-EST · NICE

伊夫・克萊因 **空氣建築**（ANT 102） 1961

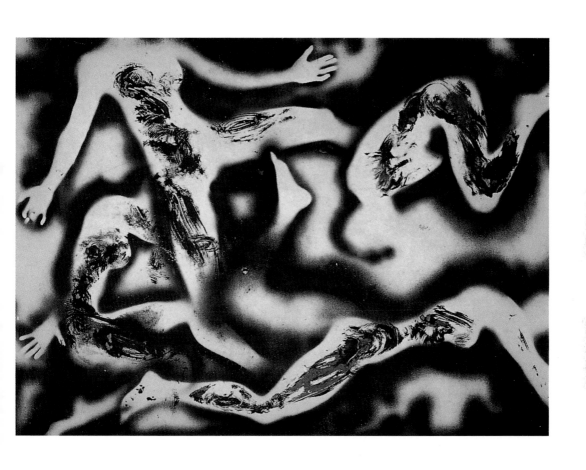

伊夫・克萊因　**無題人體測量圖**（ANT 63）　1961　153×209cm

面的人接觸，而起畫畫之想。十八歲那年的夏天，她獨自一人到卡涅，在一個小小的戶外節慶遇到弗瑞德，兩人秋天便結婚，一起到巴黎生活。不久瑪麗懷孕，他們沒什麼錢，又想到姐夫是醫生，可以幫助生產，就回尼斯，如此一九二八年四月二十八日伊夫‧克萊因誕生在尼斯外祖父母的家中，這是個強壯的嬰兒，有祖母爪哇人古怪的樣子。

弗瑞德與瑪麗暫時住到海上卡涅弗瑞德自己修整的工作室中，伊夫襁褓時代的最初幾個月就在這樂園般的海邊村莊充滿陽光與花香的氣氛中度過。照顧嬰兒之外，瑪麗接受函授學校的美術課程，想得到圖畫教師的資格，她有時也到尼斯的裝飾藝術中心工作。弗瑞德一心畫畫，他是個很好的人，但完全活在他印象點描派的雲裡霧裡，從不做普通討生活的工作，他設法到北邊像阿姆斯特丹這樣的城市活動展覽賣畫，瑪麗有時跟著去，就把伊夫交給姊姊羅絲（Rose）管，這時候的羅絲與丈夫離婚又沒有孩子，所以伊夫就成了她的寶貝。羅絲阿姨有錢又實幹，她照顧伊夫的起居和學習，讓他應有盡有。

阿姨與外祖母跟許多法國南方人一樣，虔信義大利卡西亞地方的玫瑰十字教。他們把伊夫這孩子許願給玫瑰十字教派供奉的聖‧黎塔（Saint Rita），交給她保護。兩歲的時候，母親叫阿姨把伊夫帶到巴黎，自此他來來去去巴黎和法國南方兩地，倒是比較常在尼斯阿姨家，特別是中學時代的六個年頭。終其一生，伊夫都在父母沉浸於創作又漂泊不定過日子與阿姨、外祖母虔誠敬神尋求受人尊敬、落實生活的意願間搖擺。較後他決定像父親一樣拒絕一般人的工作，獻身藝術，雖常感拮据，但樂此不疲。當然現實生活他有時可向阿姨求救，藝術的成功則要到聖‧黎塔那裡求情保佑，而玫瑰十字教派的精神境界和宇宙玄想，很自然地牽引他創作的奇思怪想。

一九三九年二次大戰爆發，伊夫的父母親被逼得離開巴黎回到卡涅，這樣總算有四年時間伊夫與父母在一起。這時候許多巴黎的藝術家都到南方避難，大家常到克萊因——也就是雷蒙家走動。漢斯‧哈同就經常來談天，而尼古拉‧德‧史泰耶曾是他們

伊夫・克萊因 **無題玫瑰紅單色畫**（MP 19） 約1962 92×72cm

的鄰居。伊夫好動，不甚喜歡讀書，他跟史泰耶的兒子常抓起史泰耶釘好畫布的畫框當盾牌打鬥。伊夫此時對畫並不感興趣，甚至有怨懟之心，因為父母親畫畫在巴黎，讓他長期與他們分開。他開始寫詩，在鋼琴上練習他聽來的爵士樂。

卡涅生活困難，弗瑞德與瑪麗在戰爭還沒有結束就又返回巴黎，一九四四年八月巴黎解放，十六歲的伊夫身心似乎也跟著解放，更不在乎學校功課，常泡夜總會，想當爵士樂手，尼斯靠海也讓他想望旅行冒險的生活，希望高中畢業後能進入海洋商務學院，將來可以乘船經商走動，環遊世界。然而一九四六年他高中會考沒有通過，得不到高中文憑，無法進入這所高等學校。但他總在他的履歷上表示，他曾在海洋學院裡就讀了兩年。他同時也說，這兩年中到了東方語文學院修習日文。也許有那回事，也許這段時候他在尼斯一間柔道館習柔道，順便學點日文。伊夫倒是認真練習柔道，兩三年中連續在尼斯拿到柔道白帶、橘黃帶、綠帶的級次。而終於一九五二年到日本進修，獲得柔道四段黑帶，而成為西班牙馬德里的柔道教師，繼而在巴黎自己開館授業。這期間他服兵役去了德國，到義大利及到亞洲旅行，兩次到英格蘭、愛爾蘭以陪伴病童，餵馬洗馬換來習英語、騎馬術的機會。他也到一位父親友人處實習，學習調製顏料、上漆和鍍金等工夫。

羅絲阿姨再婚，嫁給一位股實商人，自己也經營一家菲立浦電器行。她看伊夫沒有高中文憑不能繼續任何高等學院的學業，雖已成人，一直做著孩童的夢，整天只翻看《丁丁歷險記》和《蒙德拉克魔術師》這些漫畫，就把電器行一角空出，設一個書店叫伊夫去管，想以後再讓他接管電器行。伊夫對電器沒有興趣，看管書店覺得還可以，晚間關了店，去海堤上閒逛，到舞廳跳舞，在女孩子面前十分吃得開，生活愜意。伊夫與朋友穿著伊夫以自己的手和腳塗色壓印出來的襯衫，昂首闊步走過尼斯街頭，瀟灑自在，但這樣的生活也頗平淡無聊，他想應該認真嚴肅起來。

這段時候，伊夫跟克勞德·巴斯卡（Claude Pascal）、阿曼

伊夫・克萊因 **無題單金色畫**（ MG 8 ） 1962 81.5×73cm

克萊因與迪諾‧布查提在河上進
行「非物質化繪畫感性領域之出
讓」的儀式——將金箔拋入河中
1962

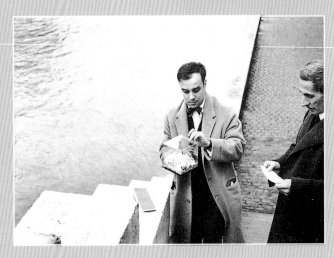

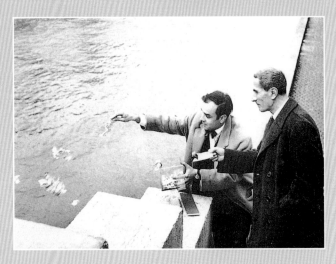

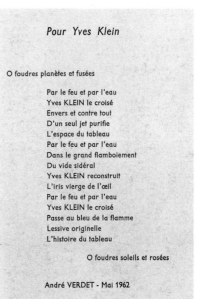

Pour Yves Klein

O foudres planètes et fusées

> Par le feu et par l'eau
> Yves KLEIN le croisé
> Envers et contre tout
> D'un seul jet purifie
> L'espace du tableau
> Par le feu et par l'eau
> Dans le grand flamboiement
> Du vide sidéral
> Yves KLEIN reconstruit
> L'iris vierge de l'œil
> Par le feu et par l'eau
> Yves KLEIN le croisé
> Passe au bleu de la flamme
> Lessive originelle
> L'histoire du tableau

O foudres soleils et rosées

André VERDET - Mai 1962

克萊因1962年1月26日當天的記事本

詩人維迭（André Verdet）為克萊因的火畫所寫
的詩　1962（右圖）

伊夫・克萊因
「歐，霹靂……」
火畫　12.5×12.5cm

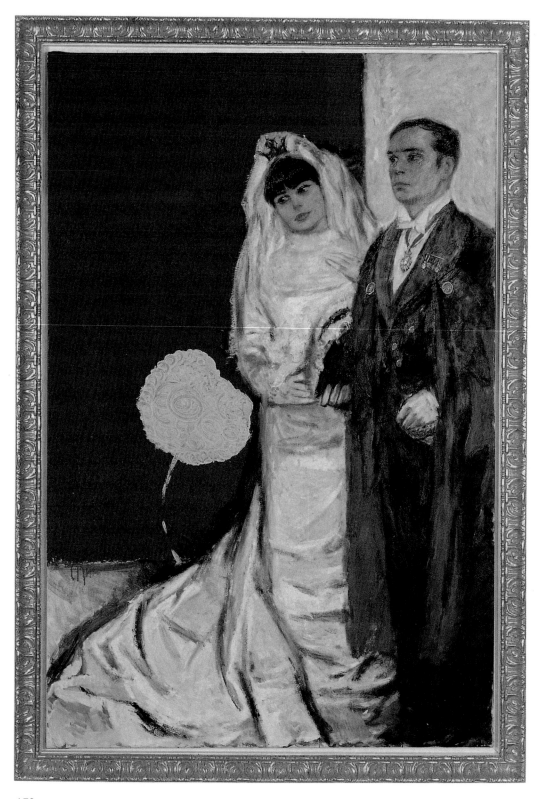

・費南代（Armand Fernandez）結為密友，三人在阿曼家的地下
室祕密聚會，讀奧祕的冊子，沉入煉丹術，想把石頭點成金。他
們爬到屋頂上去，依他們自己規定，在一星期中的一天，一個月
中的一星期，一年中的一個月禁食冥想。他們平躺海灘，仰望蔚
藍晴空，對著晴空各發所願。伊夫表示要得到那片藍天，阿曼想
擁有天空下的一切，而克勞德希望掌握青空下的美妙語言。是這
樣，不久克勞德寫出詩，將自己的姓與名倒置，以巴斯卡・克勞
德的筆名出版詩的集子；阿曼把家中地下室的七七八八全搬出來
堆在一起，他把姓氏去掉，以阿曼（Arman）之名先在尼斯，繼
而在巴黎作出物件堆積，成為「滿」的藝術家。伊夫把藍天截
下一片，做出他的藍色單色畫，然後把天空的藍色取掉，留下空
氣，設想出他的種種氣動雕塑、空氣建築。他又索性把空氣也去
掉，只留下「空無」，大大空想他「非物質」的「空」的觀念。
伊夫・克萊因藝術的一切之源，皆起自法國尼斯，起自全世界人
夢寐想望的地中海蔚藍海岸。

諸種當代藝術的實踐者與先驅

伊夫・克萊因從來沒有學習過繪畫，但他自己說「已經在母
親的乳房中吸到了繪畫的味道」。他又說：「一個人不是成為一
個畫家，而是突然發現自己是畫家。」他認為一個畫家一生必需
只畫一件傑作：他自己，「連續不斷地，成為一種原子反應爐，
一種不斷閃光的發電機，以他在空間經過之後留印的所有圖像呈
現暈染大氣。」說這些話的人只活了三十四歲，他的藝術生涯算
來僅有七年，然而他在二十世紀五〇、六〇年代的藝壇上發光發
熱，在當代藝術史上佔有一席重要之地。

克萊因以為「繪畫應像一種靈妙的附著劑，或可以說一種媒
介物。它觸及藝術家神祕的創作行動，同時又是行為發洩強有力

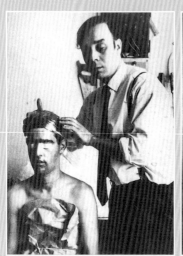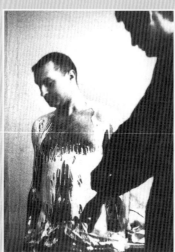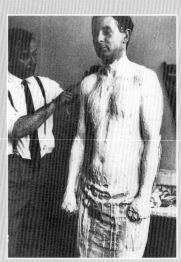

克萊因為巴斯卡、阿曼和海斯作鑄模之準備工作

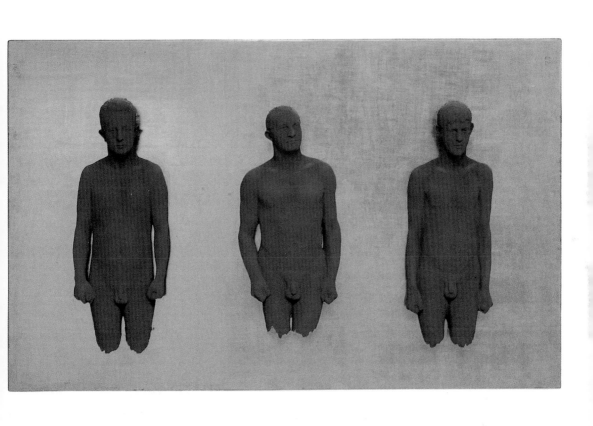

伊夫・克萊因 **巴斯卡、阿曼、海斯浮雕肖像** 1962 186×286×25cm

伊夫・克萊因　**無題金單色畫**（MG 9）　146×114cm　1962
蘇富比2008年5月紐約拍賣成交價23,500,000美元

的忠實記載」。生命過程中克萊因發展出一種似乎具有神賜能力的人格。自年輕時代起他的身體能力就經過充分鍛鍊，又對神祕力量與神奇之事熱中，於是他就以一種看起來不負責任、孩子氣的天真，讓這種自身和神賜力量的結合盡情發放。他又為他的藝術行動作冗長連篇的說辭，這些文字若說是文學家的辭章，不如說是傳教者的宣道，反覆　再地推演，絮絮不休地要把人說服。不能否認，克萊因的藝術創作探索有其完整的邏輯性，他將他的生命融進藝術，包括了失敗的可能性，而且總是以充沛的熱誠和不移的信念來施行。

　　他有時是巫師，「操縱空無中的力量」，有時是救世主：「我的目的，在最初之時是要與失去的樂園再接上關係。」有時是神祕論者：「所有我的行為、運動、創造即是一生。」而克萊

伊夫・克萊因的三幅畫（下圖）

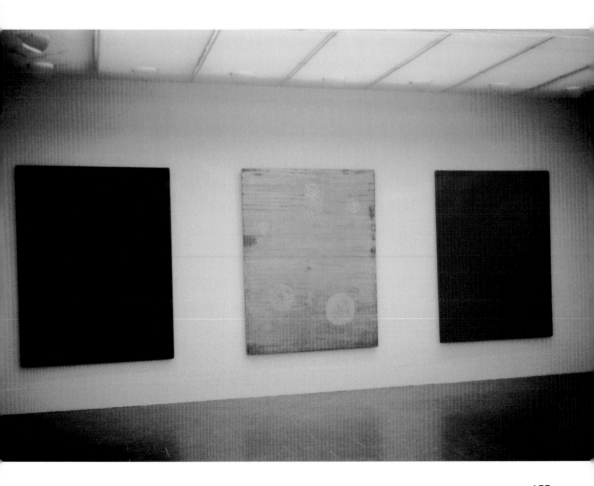

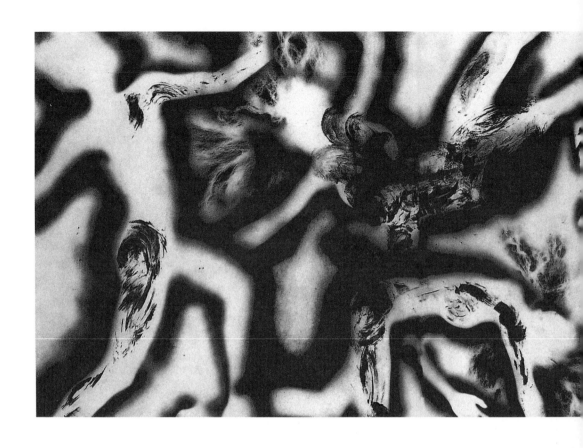

因一生最追求的應是「從來沒有誕生也沒有死亡的東西」，一種
絕對的價值。他的一切藝術行為、所有闡述，是整個烏托邦哲學
的機制。他努力重建一個宇宙，要出示這新宇宙的圖像，只要讓
人感知其能量。如此他設想出一種單純又新穎的語言來顯示，以
他邈不可及的宗教式玄想和他深不可測的宗教狂熱來吸引人、說
服人。他奮猛行事，以至於他說：「我的畫是我藝術的灰燼」，
更確切地說，克萊因的藝術是他作為一個人的灰燼，他將自己燃
燒為藝術。是如此他讓願意接近他的觀眾，在不解其藝術的同
時，莫名地感動了。

　　短短的藝術生涯中，克萊因作出一千餘件作品，三十個展覽
的呈現，成為二十世紀當代藝術的古典之作。他差不多影響了他
同時代和下一代的藝術家。有人把他的藝術界定在歐洲新達達主
義和美國普普藝術之間。他本人並沒有創立什麼畫派，但由於他
出自尼斯，又與「新寫實主義者」團體的諸位藝術家有所聯繫，

伊夫・克萊因
無題人體測量圖（ANT
66） 1960（上圖）

伊夫・克萊因
裸婦 1960（右圖）

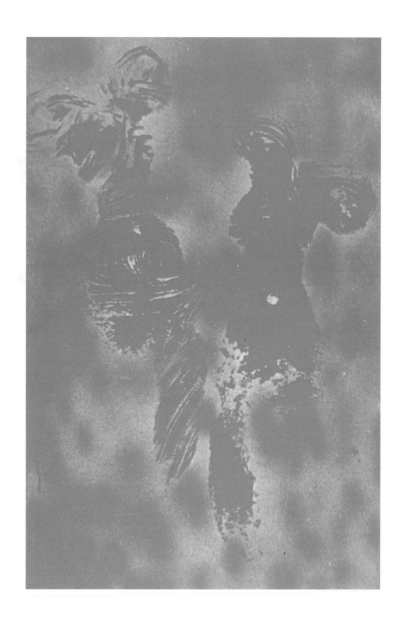

二十世紀藝術史在談到法國的「尼斯畫派」和「新寫實主義者」的藝術活動時，都不免要提到他。並沒有人把克萊因當成什麼「大師」，但他的單色畫、氣磁雕塑、騰空表演、人體測量圖、空氣建築、非物質藝術等的呈示，讓他成為二十世紀藝術中之單色繪畫、光的藝術、偶發藝術、身體藝術、環境藝術及觀念藝術等的實踐者和先驅。

克萊因年譜

Yves Klein（簽名）

大戰時住在海邊卡涅的家

一九二八 四月二十八日生於尼斯。父親費里茨・克萊因是風景畫
　　　　家，母親瑪麗・雷蒙是第一位非定形的畫家。
一九四四 十六歲。高中會考沒有通過。自稱就讀尼斯國立海洋商
　　　　務學院及東方語文學院，其實前者他只是準備進入，後
　　　　者他可能修習過一小段時候日文。

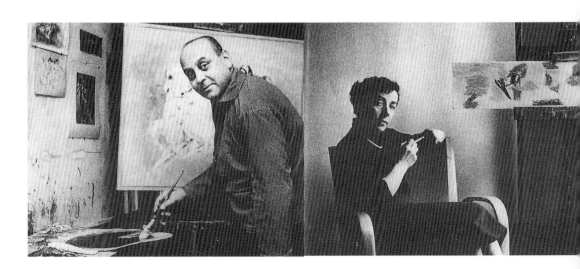

克萊因與巴斯卡攝於
尼斯街頭 1948

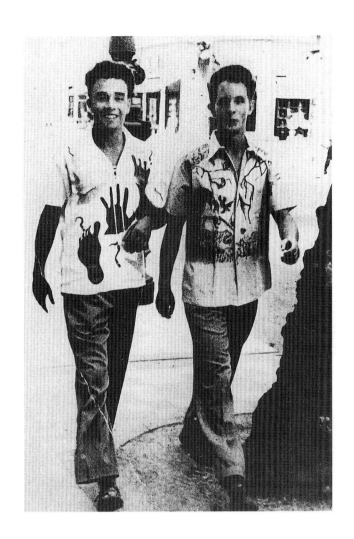

克萊因的父親弗瑞
德‧克萊因 1958
(左圖)

克萊因的母親瑪麗
‧雷蒙 1958 (右
圖)

一九四六 旅行英國。看管姨母開的書店。開始作一些繪畫試驗。

一九四六～一九四七 十八至十九歲。在尼斯習練柔道。研究玫
　　瑰十字教派的宇宙起源說。嘗試最初單色畫。與阿曼、
　　克勞德‧巴斯卡常來往。加入克勞德‧路德（Claude
　　Luther）的爵士樂團。與友人共同嘗試「單音交響
　　曲」。開始在絲巾上畫畫。

一九四八～一九四九 二十至二十一歲。有說此時他才開始研究
　　玫瑰十字派教義。開始在布上作壓印。旅行義大利。到
　　德國服兵役。

一九五○ 在倫敦一位製框商羅勃‧撒瓦吉處實習。與克勞德‧巴

克萊因旅行亞洲時遊香港
（1964年重遊） 1952

克萊因遊新加坡 1952

　　斯卡旅行愛爾蘭。在倫敦所住的房間內發表他最初的單
　　色畫。

一九五一～一九五二 旅行義大利和西班牙。

一九五二～一九五三 一九五二年八月坐船到日本。到東京講道
　　館習柔道。得到柔道黑帶四段頭銜。旅行香港、新加
　　坡。在東京一個不公開的場所中出示十二幅單色畫。

一九五四 二十六歲。回到歐洲。任西班牙柔道協會技術總指導。
　　在巴黎出版《柔道入門》。在馬德里出版一本單色作品

182

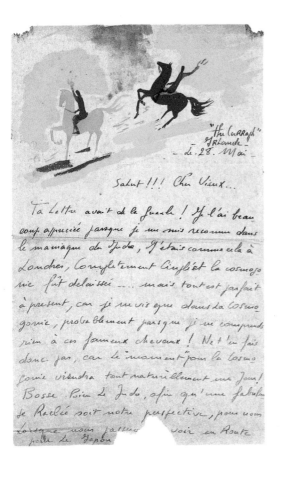

克萊因1950年5月
27日給阿曼的信函

集：十幀顏色圖，由克勞德・巴斯卡寫序。印行一五〇
本，編號一至一五〇。

一九五五　二十七歲。開始在巴黎教授柔道。首次以一單色畫送審
　　　　　新真實沙龍被拒。首次展覽於巴黎維里爾大道121號中
　　　　　的隱者俱樂部。

一九五六　二十八歲。二月二十一日至三月七日「單色畫命題」展
　　　　　於巴黎柯列特・阿倫迪畫廊，由彼耶・雷斯塔尼作前言
　　　　　〈真實的一分鐘〉。八月參加由Ｍ・拉貢和Ｊ・波里耶
　　　　　里所籌組的第一屆「前衛藝術盛會」，場地在馬賽柯比
　　　　　意的「居住單元」。成為聖・賽巴斯汀弓箭手團體的一
　　　　　員。

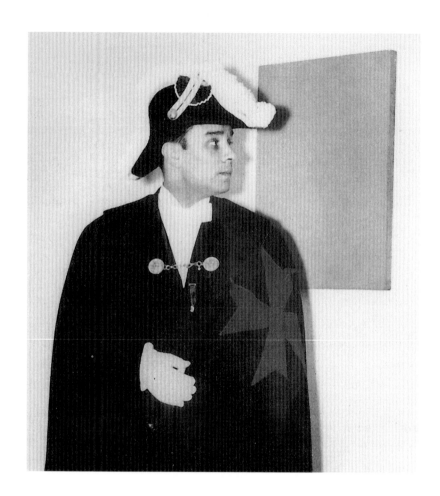

一九五七　一月，米蘭阿波里奈爾畫廊展出十一件單色畫，一律
　　　　　以深天青石藍色刷畫，這種藍色克萊因稱之為國際克
　　　　　萊因藍。四月，在伊麗斯‧克蕾爾畫廊的「四月小沙
　　　　　龍」展出。五月，同時在兩個巴黎畫廊展覽。五月十四
　　　　　至二十五日，巴黎美術街3號伊麗斯‧克蕾爾畫廊展出
　　　　　「伊夫，單色畫」。五月十四日至二十三日，巴黎聖母
　　　　　升天街67號柯列特‧阿倫迪畫廊展出「純粹顏料」。五
　　　　　月至六月，於杜塞朵夫希梅拉畫廊開幕展。展於倫敦
　　　　　「一畫廊」。在倫敦ICA作演講討論會。

一九五八　二月，嘗試「活畫筆」技術。四月，巴黎伊麗斯‧克蕾
　　　　　爾畫廊展出「空－氣動時期」。十一月在巴黎伊麗斯
　　　　　‧克蕾爾與丁格力共同展出「純粹速度與單色穩定狀

態」。

一九五七～一九五九　為德國格森克欣的新歌劇院（建築師維湼
　　　　　　　　　・盧賀奴）作裝飾工作。與盧賀奴合作「空氣建築」。
　　　　　　　　　在友人羅勃・戈德家中人作「活畫筆」試驗。

一九五九　三月九日，巴黎國際當代藝術畫廊展出「藍色時期人體
　　　　　測量圖」。五月，巴黎伊麗斯・克蕾爾畫廊舉行「新
　　　　　格森克欣歌劇院興建中藝術家與建築家之國際合作」展
　　　　　覽，展出建築師盧賀奴，雕塑家丁格力、克里克、迪爾
　　　　　可斯、阿當斯，畫家克萊因製作的模型。六月三日至五
　　　　　日，巴黎大學索邦本部兩場演講：〈藝術與建築朝向非
　　　　　物質之演化〉。六月十五日至三十日，巴黎伊麗斯・克
　　　　　蕾爾畫廊展出「海綿森林中的淺浮雕」。

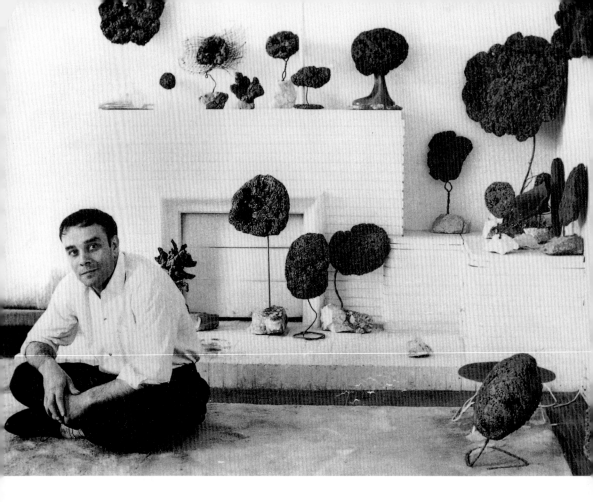

克萊因攝於自家寓所
1959

一九六○ 開始有關於宇宙起源、星雲團、火之畫、星體浮雕等藝
　　　　術的製作。二月，參加裝飾美術館之「對抗展」。第一
　　　　次展出單金色畫和空氣建築藍圖。四月，著手其宇宙起
　　　　源，星雲圖作品：以風、雨、火等之大氣活動為助來實
　　　　踐繪畫。十月二十七日，雷斯塔尼召集克萊因、漢斯、
　　　　丁格力、阿曼等人共同參與的「新寫實主義者」團體正
　　　　式成立。十月至十一月，巴黎瓊‧拉卡德畫廊展覽「伊
　　　　夫‧克萊因單色畫」。

一九六一 一月十四至二十六日，於克雷費爾德的浩斯‧朗格美術
　　　　館展出「伊夫‧克萊因：單色與火」（在公園中作火之
　　　　泉），由保羅‧維姆貝作序。二月，法國瓦斯試驗中心
　　　　展出最早的火之繪畫、火與水之繪畫、火之人體測量印

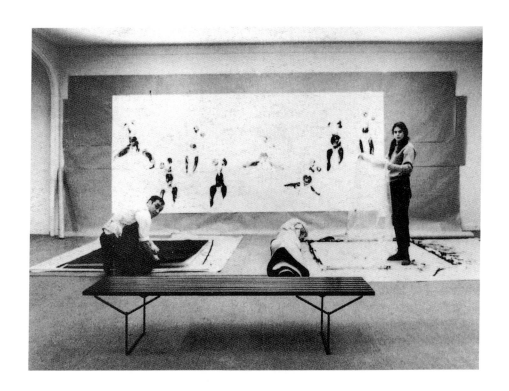

克萊因在巴黎國際當代
藝術畫廊表演藍色時
期人體測量進行排練
1960 (上圖)

克萊因於伊麗斯·克蕾
爾畫廊與羅特奧和克蕾
爾合影 1959 (下圖)

伊夫·克萊因和夫人羅特
奧於巴黎圓屋頂飯店　約
1960

克萊因與海斯、阿曼和羅
特奧於巴黎畫室　1960

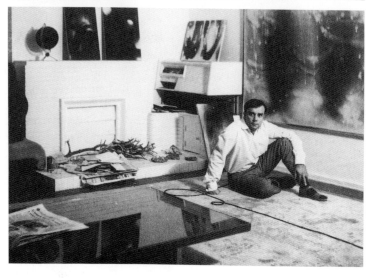

克萊因攝於巴黎第一鄉村
街的家中　約1961

克萊因攝於浩斯·朗格美
術館展　1961 (右頁圖)

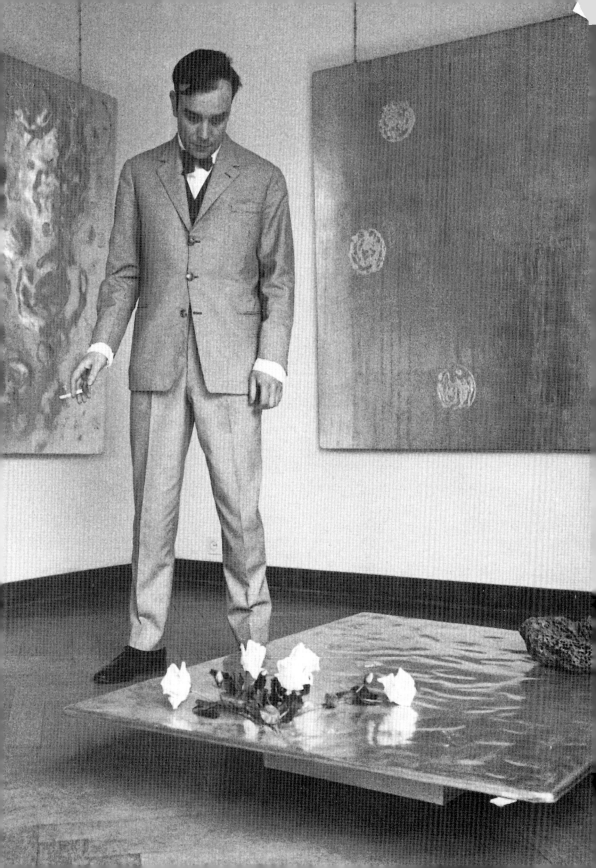

記。與羅特奧・于克旅行美國。四月十一日至二十九日
於紐約李奧・卡斯杜里畫廊開展。五月,「新寫實主義
者」團體於巴黎J畫廊展出「達達之上四十度」。五月
二十九日至六月二十四日,在洛杉磯德灣畫廊展覽。六
月,羅馬拉・撒里塔畫廊展出。十一月,米蘭阿波里奈
爾畫廊展覽「伊夫・克萊因單色畫,色彩之新寫實精

神」。

一九六二　一月二十一日，伊夫・克萊因與羅特奧・于克在巴黎香榭聖尼古拉的教堂結婚。二、三月起，開始做藝術朋友和自己的等同人身的石膏鑄模。六月六日，克萊因第三次心臟病發作逝世。七月，日本東京畫廊展出伊夫・克萊因回顧展。十一月，紐約伊歐拉斯畫廊展出克萊因之作品與文字作品。

一九六三　四月至五月，巴黎塔利卡畫廊展覽「伊夫・克萊因單色畫、火之畫」，由彼耶・雷斯塔尼作序〈克萊因與火之語言〉。

一九六四　三月至五月，瑞士洛桑的綳尼爾畫廊作出「伊夫・克萊因單色畫、印跡」展覽，彼耶・雷斯塔尼寫序〈伊夫・克萊因單色畫1928-1962〉。四月，杜塞朵夫希梅拉畫廊展出「火之畫」。

國家圖書館出版品預行編目資料

克萊因＝Yves Klein／陳英德, 張彌彌合著.
　　初版. -- 臺北市：藝術家 , 2008. 08
　　面；　公分.--（世界名畫家全集）

ISBN 978-986-6565-04-5（平裝）

1. 克萊因(Klein, Yves, 1928-1962) 2. 藝術
評論 3. 藝術家 4. 傳記 5. 法國

909. 942　　　　　　　　　　97013767

世界名畫家全集
克萊因 Yves Klein
何政廣／主編　　　陳英德、張彌彌／合著

發行人　何政廣
主　編　王庭玫
編　輯　謝汝萱・沈奕伶
美　編　張娟如
出版者　藝術家出版社
　　　　台北市重慶南路一段147號6樓
　　　　TEL：（02）2371-9692～3
　　　　FAX：（02）2331-7096
　　　　郵政劃撥：01044798 藝術家雜誌社帳戶

總經銷　時報文化出版企業股份有限公司
　　　　台北縣中和市連城路134巷10號
　　　　TEL：（02）2306-6842
南部區域代理　台南市西門路一段223巷10弄26號
　　　　TEL：（06）261-7268
　　　　FAX：（06）263-7698
製版印刷　欣佑彩色製版印刷股份有限公司
初　版　2008年8月
定　價　新臺幣480元

ISBN　　978-986-6565-04-5（平裝）